高等院校艺术设计系列教材

色 彩 构 成

陆 梅 王志远 编著

清华大学出版社
北京

内 容 简 介

本教材遵循理论联系实际的原则，分7个章节对色彩构成概述、色彩的基本原理、色彩的推移、色彩的对比与调和、色彩构成的综合训练、色彩的生理和心理效应、色彩构成的应用技术等方面进行了较系统的、详尽的论述。本教材结合经典的设计作品对色彩原理进行诠释，具有代表性；同时也使用了不少学生作品，让学生在色彩构成训练中有所借鉴，具有较强的针对性。本教材在编写过程中非常注重与后续课程的衔接，使色彩构成真正成为设计与艺术的基础，而且在编排上注重理论与实践相结合，采用案例教学模式，突出实践环节。

本教材既可作为高等艺术院校艺术与设计类专业用书，也可作为艺术与设计工作者和艺术爱好者的自学参考书。

图书在版编目（CIP）数据

色彩构成/陆梅，王志远编著.—北京：清华大学出版社，2023.4（2024.2重印）
高等院校艺术设计系列教材
ISBN 978-7-302-63383-9

Ⅰ.①色…　Ⅱ.①陆…②王…　Ⅲ.①色调—高等学校—教材　Ⅳ.①J063

中国国家版本馆CIP数据核字（2023）第066211号

责任编辑：陈冬梅　桑任松
封面设计：刘孝琼
责任校对：吕丽娟
责任印制：丛怀宇

出版发行：清华大学出版社
　　　　　网　　址：https://www.tup.com.cn，https://www.wqxuetang.com
　　　　　地　　址：北京清华大学学研大厦A座　　邮　　编：100084
　　　　　社 总 机：010-83470000　　邮　　购：010-62786544
　　　　　投稿与读者服务：010-62776969，c-service@tup.tsinghua.edu.cn
　　　　　质量反馈：010-62772015，zhiliang@tup.tsinghua.edu.cn
　　　　　课件下载：https://www.tup.com.cn，010-62791865

印 装 者：河北华商印刷有限公司
经　　销：全国新华书店
开　　本：190mm×260mm　　印　　张：11.75　　字　　数：283千字
版　　次：2023年5月第1版　　印　　次：2024年2月第2次印刷
定　　价：58.00元

产品编号：093452-01

Preface 前　言

随着时代的发展，全国各高等院校的艺术设计专业如雨后春笋般涌现，出现了空前繁荣的景象，构建一套合适的课程体系对于我国艺术设计专业具有深刻意义。色彩构成与平面构成、立体构成一起被称作三大构成，在艺术设计课程体系中处于基础地位。

如今，高校教材呈现百花齐放的景象，色彩构成类教材有很多种，但其基本的理论和内容体系是一样的，只不过在具体的训练环节上各具特色。本教材在综合前人研究的基础上，吸收了近几年色彩构成领域的最新研究成果，把深奥的理论与图例结合起来；同时实践部分形成完整体系，由浅入深地对学生进行训练，并最终走向设计应用。

本书以色彩构成基础理论知识为基础，结合当前社会发展，让读者了解到如何弘扬中华优秀传统文化中的色彩特点，如何将色彩在具体行业中的运用与传统文化、家国情怀、科学精神、职业素养教育相结合，从而达到继续和弘扬中华优秀传统文化、增强文化自信的目的。

本教材共分7章。

第1章为色彩构成概述，讲述了色彩构成的概念、产生与发展、与艺术设计的关系等方面内容。

第2章为色彩的基本原理，系统阐述了色彩产生的基本原理、色彩的表示体系等。

第3章为色彩的推移，讲述了色彩推移的特点和种类，并以设计实例来说明色彩推移的应用。

第4章为色彩的对比与调和，主要内容为色彩的对比与调和的原理及方法。

第5章为色彩构成的综合训练，从色彩的色调构成、色彩的采集与重构、色彩的空间混合、色彩的肌理构成等方面训练学生应用色彩进行设计的能力。

第6章为色彩的生理和心理效应，讲述了色彩生理和心理的基本原理，通过大量实例与练习理解和应用色彩心理，为设计服务。

第7章为色彩构成的应用技术，把色彩构成与设计实践的应用技术结合起来。

本书在编写过程中，注重在理论知识的基础上重点培养学生的实际操作能力，通过一系列经典案例分析、综合实例实践等环节的训练，提高学生的实际应用能力。同时，本书在编排上，注重理论与实践相结合，采用案例教学模式，突出实践环节，旨在提高学生的学习兴趣，促进学生的全面发展，以便学生更好地面对未来的学习、工作和生活。

本书由山东建筑大学的陆梅、王志远老师编写，其中第1—4章由陆梅老师编写，第5—7章由王志远老师编写。

由于作者水平有限，不足之处在所难免，恳请各位读者批评指正。

编　者

Contents 目 录

第1章

色彩构成概述

学习目标

- 掌握色彩构成的概念。
- 从色彩研究的发展史中体会色彩的作用。
- 领会色彩构成与艺术设计之间的依存关系。

技能要点

区分绘画色彩与构成色彩之间的异同，理解色彩构成的基本概念。

案例导入

瑞士雀巢公司的色彩设计师曾做过一个有趣的试验，将同一壶煮好的咖啡，分别倒入红、黄、绿三种颜色的咖啡罐中，同时让十几个人品尝比较。结果，品尝者一致认为：绿色罐中的咖啡味道偏酸，黄色罐中的咖啡味道偏淡，红色罐中的咖啡味道极好。因此，雀巢公司决定用红色罐包装咖啡，果然赢得消费者的一致认可，可见色彩在设计中具有重要地位。图1-1所示为现代简装红色咖啡罐。

图1-1　红色咖啡罐

红色，代表激情、奋斗、时尚，而"雀巢咖啡"红色罐，就像"雀巢咖啡"本身一样，时刻见证着年轻人的励志人生。因此，品尝红色罐咖啡的人们也随之产生极佳的味觉与心情。

1.1 色彩构成概述

1.1.1 色彩对人们的影响

在日常生活中，色彩无处不在，它是构成人们生活环境的重要组成部分。可以说，人们对每一件事物的认知，都是从色彩开始的。人们也在用色彩创造丰富的视觉空间，用色彩的语言与社会进行沟通。人们对颜色的反应都有一定的规律，为此赋予每种颜色以特殊的感情。

色彩构成（interactionof color），是从人对色彩的知觉和心理效果出发，研究构成要素间的相互关系，把复杂的色彩现象还原为基本要素，利用色彩在空间、量和质上的可变幻性，按照一定的规律去组合各构成之间的相互关系，再创造出新的色彩效果的过程。色彩构成是色彩设计的基础，是研究色彩的产生及人对色彩的感知和应用的一门学科。它是一门重要的研究色彩组合规律、创建方式的基础学科，是一种科学化、系统化的色彩训练方式，也是从色彩创造学的角度去探索和开拓出新的、美的对象，使人们对色彩美的构成形式具有更多、更深刻的认识和体验。

1.1.2 艺术领域中的色彩

在艺术设计专业造型基础教学中，构成教学包括平面构成、色彩构成和立体构成，我们称之为三大构成。而色彩构成是继绘画性色彩训练之后又一门比较系统和完整地认识色彩现象和规律、研究色彩原理、掌握色彩形式法则和美学思想的艺术设计专业独立的基础科目。它是探讨色彩的自然和物理、生理和心理的现象与特征，通过调整色彩关系（对比、调和、统一等）以获得理想色彩组构的学说，具有思维的启迪作用和方法上的指导意义。通过对色彩构成的学习，学生能够丰富设计思维、提高审美的判断能力和倡导创新的变革精神，同时学生掌握色彩构成相关知识的程度直接关系到其今后设计作品中色彩修养和创意水平的高低。

色彩学家约翰内斯·伊顿曾说："对色彩的认真学习是人类的一种极好的修养方法，因为它可以导致人们对自然万物内在的必然具有一种知觉力。"图1-2～图1-4所示为色彩在绘画、建筑设计中的应用效果。

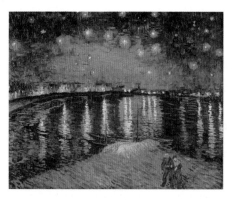

图1-2 《罗纳河畔的繁星之夜》 文森特·威廉·凡·高

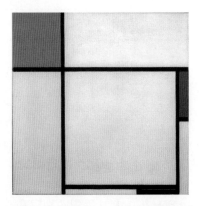

图1-3 《构图》 皮特·蒙德里安

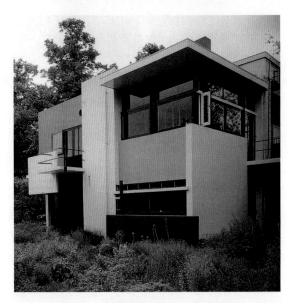

图1-4 《施罗德住宅》 里特维德

拓展阅读

　　文森特·威廉·凡·高（Vincent Willem van Gogh，1853—1890），荷兰后印象派画家。他是表现主义的先驱，并深深地影响了20世纪艺术，尤其是野兽派与表现主义。凡·高的作品，如《星月夜》《向日葵》与《有乌鸦的麦田》等，现已位居全球最著名的艺术作品行列。

1.1.3 色彩构成的定义

　　"构成"一词具有组合结构或建构的含义，即构造、解构、重构、组合之意。它是将两个以上的色彩按照一定的次序和形式法则，依据色彩的匹配原则构筑要素间的和谐关系，根据不同的目的性、要素间的和谐关系，进行分解及重新组合、搭配，从而创造出理想的、美

的色彩关系和形态的组合形式。这种对色彩的创造过程及结果，称为色彩构成。"构成"是创造的过程，其本质是从无到有的创造。"构成"也称为"形态构成"，作为设计教育的造型基础，强调创造方法论，突出设计思维，既是现代造型设计的流通语言，也是视觉传达艺术重要的创作手法。

色彩构成的原则是：将创造色彩关系的各种因素，以纯粹的形式加以分析和研究，相当于美学上的纯粹性原理。它是在探索规律的进程中采用的一种手段，不等于创造的结果。色彩构成的目的是培养对于视觉艺术形式的创造性思维方式，提高色彩的审美意识，掌握灵活地运用色彩美的规律，最终达到富有个性化地创造色彩美。

色彩构成是一种比较系统地和完整地认识色彩的理论。它将复杂的视觉表面现象还原成基本要素，通过探讨色彩物理、生理和心理等特征，运用对比、调和、统一等手段，达到色彩完美组合的目的，创造美的色彩表现效果，是艺术设计的基础学科，如图1-5、图1-6所示的绘画艺术。

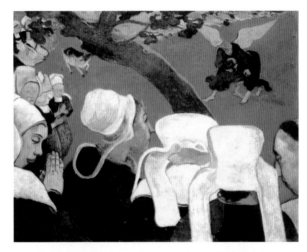

图1-5 《说教后的幻觉》（又名《雅各和天使搏斗》） 保罗·高更

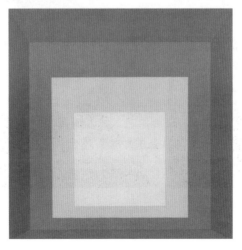

图1-6 幻象（对正方形的效忠仪式） 约瑟夫·阿伯斯

📖 **拓展阅读**

保罗·高更（Paul Gauguin，1848—1903），法国后印象派画家、雕塑家、陶艺家及版画家，与塞尚、凡·高合称"后印象派三杰"。他的画作充满大胆的色彩，在技法上采用色彩平涂，注重和谐而不强调对比，代表作品有《讲道以后的幻景》等。

1.2 色彩构成的产生与发展

1.2.1 色彩构成的产生

"构成"作为一种新的造型观念起源于20世纪初的欧洲。当时的欧洲是现代主义运动的中心，受那时流行的构成主义艺术思潮的影响，艺术与设计在造型观念和表现形式上追求结构、秩序的条理性，合乎形态美学规律的逻辑性，充分体现出理性主义的特征。

欧洲色彩艺术从传统架上绘画向现代表现色彩的过渡，经历了印象派、新印象派、后印象派和抽象派等重要阶段。19世纪，由于光学理论和实践的发展以及摄影技术的日益成熟，一些有关色彩理论的科学论述为欧洲艺术家探索新的绘画表现奠定了理论基础，严重地动摇了一向视模仿自然色彩为全部目的的传统绘画信念。特别是印象派画家克劳德·莫奈（Claude Monet，1840—1926）等致力于大自然中环境与光线的研究，大胆地抛弃了传统的古典主义绘画的棕褐色调，采用鲜明的色彩和笔触进行户外写生创作，如图1-7所示。新印象派画家乔治·修拉（Georges Seurat，1859—1891）等在研究光学和色彩学新理论的基础上，发明了以不计其数的小色点为基本语汇的"点彩画法"，在色彩分析方面不断探索。图1-8所示为乔治·修拉所画的《大碗岛的星期天下午》。

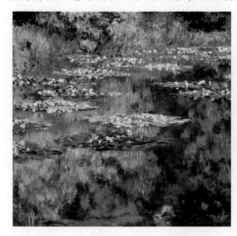

图1-7 《睡莲》 克劳德·莫奈

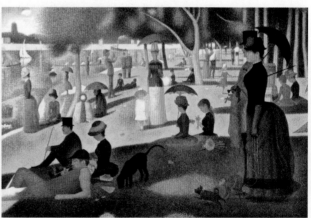

图1-8 《大碗岛的星期天下午》 乔治·修拉

经典案例

《夜间的露天咖啡座》案例分析

凡·高自1888年5月到9月借住的兰卡散尔咖啡馆，位于形式广场（Place du Form），由于其通宵营业，因而被称为"夜间的咖啡馆"。他曾用两个通宵画了一幅咖啡馆室内的作品，《夜间的露天咖啡座》是同期的作品。他觉得夜间比白天更充满了生气蓬勃的色彩，所以几度跑到户外去画星星。画中，在煤气灯映照下的橘黄色的天蓬，与深蓝色的星空形成同形逆向的对比，好像在暗示着希望与悔恨、幻想与豪放的复杂心态。凡·高已慢慢地在画面上显露出躁动而不安、彷徨而紧张的精神状况，如图1-9所示。

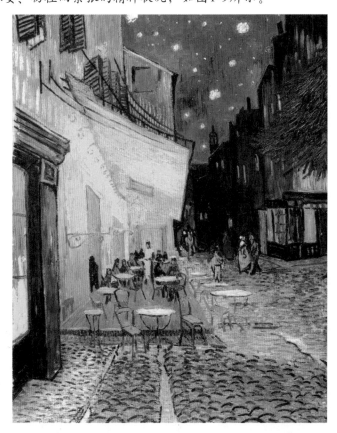

图1-9　《夜间的露天咖啡座》　文森特·凡·高

"一家咖啡馆的外景，有被蓝色夜空中的一盏大煤气灯照亮的一个阳台，与一角闪耀着星星的蓝天。我时常想，夜间要比白天更加有生气，颜色更加丰富。"（凡·高）

凡·高在阿尔时，着手在画布上描绘灿烂的星夜。入夜后，他便支起画架，把一圈小蜡烛固定在帽檐上，借着烛光描绘星空。他漫步在村中街巷，不时在路灯下停住脚步，捕捉夜空的景色，星空犹如闪光的蓝色幕布，衬托着黑黝黝的屋顶和房舍。偶尔从敞开的门里，透出一道黄色灯光。

印象派画家凡·高等反对科学和客观的力量，但同样大胆创新，吸收印象派画家在色彩方面的经验，并受到东方艺术特别是日本版画的影响，形成了自己独特的艺术风格，促成了表现主义的诞生。

《夜间的露天咖啡座》对天空上的星星采用了新的透视手法：①围绕星星的光晕刚刚消失。②亮丽的黄色墙吸引了人们对这幅画的视线。

这幅画右边的暗色都市风景的侧影与亮丽的黄色墙的反差反而达成了一种平衡。

就画面的直觉而言，露天咖啡座是由橘色、黄色表现的，蓝色的夜空深邃无际，繁星点点，显现出夜的静谧与安详。蓝色的冷色调与咖啡座的橘色、黄暖色形成对比，使夜晚街道上的露天咖啡厅在冷落中显现出一片温馨，并与蓝色星空相映衬而充满浪漫主义情调。虽然画家仍然用的是粗犷的短笔触，但却显得安静有序，充满诗意。它反映了病态中的画家对宁静、安详的追求与渴望。

 想一想

注意画面里所有事物的线条都直指着作品中心的马和车，一切好像被拖到漩涡内部似的，但是同时，画面又显得很平静。所有的场景都在黑暗之下，却没有一丝黑色的痕迹。

1.2.2 色彩构成的发展

下面对"构成主义"与构成教育对色彩构成的促进与发展情况进行分析。

"构成主义"作为欧洲现代主义运动的重要发展阶段，其中三个具有代表性的运动如下。

（1）俄国的"构成主义"运动。1914—1925年，俄国十月革命胜利前后，在一小部分先进知识分子中产生的前卫艺术运动和设计运动。1922年发表了由阿里克塞·甘撰写的《构成主义宣言》。代表人物有卡西米尔·马列维奇、埃尔·李西斯基、瓦西里·康定斯基、弗拉基米尔·塔特林、亚历山大·维斯宁等人，图1-10～图1-12所示为这些大师的作品。

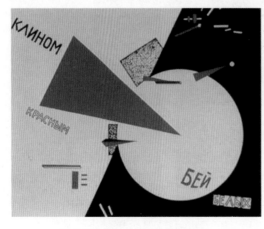

图1-10　埃尔·李西斯基作品

图1-11　《磨刀工》　卡西米尔·马列维奇

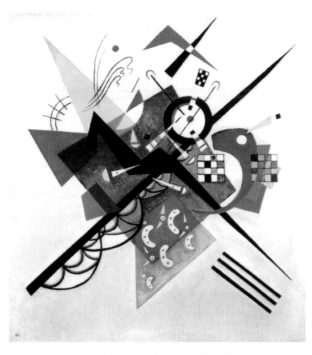

图1-12 《白色之上》 瓦西里·康定斯基

 拓展阅读

马列维奇的至上主义思想影响了塔特林的结构主义和罗德琴科的非客观主义，并通过李西斯基传入德国，对包豪斯的设计教学产生影响。马列维奇首创了几何形绘画，留存于世的那些作品至今仍以它的单纯简约而令人惊讶，他称得上是20世纪抽象绘画的伟大先驱。

（2）荷兰的"风格派"运动。1917—1928年，荷兰的一些画家、设计师和建筑师组成的一个较为松散的团体，此团体因出版名为《风格》的杂志而得名。代表人物有特奥·凡·杜斯伯格、皮特·蒙德里安、威尔莫斯·胡扎等人。

经典案例

《百老汇爵士乐》案例分析

蒙德里安的艺术观点和绘画风格，奠定了"风格派"绘画与设计的形式基础，并集中体现在《风格》杂志的版式设计上——纵横的直线结构，简约的几何形态，无装饰线字体的有序排列，表现出强烈的秩序感和高度的理性特征，从而形成了一种新的视觉语言形式，如图1-13所示的《百老汇爵士乐》。

图1-13 《百老汇爵士乐》 皮特·蒙德里安

（3）以德国包豪斯（Bauhaus）设计学院为中心的设计运动。世界第一所设计教育学院——1919年在德国魏玛创建的包豪斯设计学院。

- 第一任校长——著名建筑家格罗庇乌斯。
- 最具特色的教学——"基础课程"教学。
- 在此执教的著名艺术家有康定斯基、莫霍利·纳吉、伊顿、保罗·克利等人。

以上三个运动为日后"构成学"学科体系的形成奠定了基础。

包豪斯奠定了色彩构成的体系与发展，具体分析如下。

在设计界提到包豪斯，可谓是无人不知、无人不晓。1919年，由德国著名建筑家、设计理论家沃尔特·格罗佩斯创建的这所设计学院，是世界上第一所完全为发展设计教育而建立的学院。通过10多年的努力，该学院集中了20世纪初欧洲各国对于设计的新探索与试验成果，特别是荷兰的"风格派"运动、苏联"构成主义"运动的成果，并在此基础上加以发展和完善，成为集欧洲现代主义设计运动大成的中心，它把欧洲的现代主义设计运动推到一个空前的高度。

从长远的影响来看，包豪斯不仅奠定了现代主义设计的观念基础，同时也建立了现代主义设计的欧洲体系原则。它把以观念为中心的设计体系和以解决问题为中心的设计体系比较完整地奠定起来。

间接地看包豪斯，其实它对世界现代设计的影响非常深刻。从纽约到布宜诺斯艾利斯，世界现代设计的教育体系无处不存在着包豪斯的痕迹，如基础课的安排，理论课的比例，强调学生在工厂中动手工作的指导思想，以及设计学院与企业的密切联系。除了艺术专业以外，几乎找不到丝毫不受包豪斯影响的设计教育机构，它对现代设计影响的深度和广度是超出许多人的想象的。

具体来说，它奠定了现代设计教育的结构基础。目前，世界上各个设计教育单位乃至艺术教育院校通行的"基础课"，都是包豪斯首创的。这个基础课结构，把对平面和立体机构的研究、材料的研究、色彩的研究三方面独立起来，使视觉教育第一次比较牢固地建立在科学的基础上。包豪斯广泛采用工作室体制进行教育，让学生动手参与制作过程，完全改变以往那种只绘画不动手制作的陈旧教育方式；同时，包豪斯还与企业界、工业界建立了联系，

开创了现代设计与工业生产密切联系的新篇章。对于包豪斯的研究，不但具有深刻的历史意义，而且具有重要的现实指导意义。

色彩构成最初作为教学手段传入中国，是在20世纪80年代。当时，弗洛伊德的精神分析理论、尼采的唯意志论和萨特的存在主义等西方文化思潮涌入中国，使艺术家的思想发生变化，进而作品也异彩纷呈。在这些画面里，抽象与具象、古老与现代、大俗与大雅、理性与感性、秩序与破坏同时对话，由此营造出了新的视觉体验。

 知识链接

跨入21世纪，面对新技术的飞速发展，以及激烈的生存与发展的竞争，艺术设计领域的教学创新已成必然之势。这就要求艺术设计及绘画创作人员，跟上时代的脚步，特别是艺术设计与时代、科技、社会等诸多方面的联系更加紧密，要求艺术教育必须推出新的教学法。

1.2.3 色彩艺术搭配

构成艺术不是简单的色彩搭配或图案拼贴，而是具有哲学内涵表现的艺术。刚开始接触构成艺术的时候，你会觉得无所适从，甚至有一种眩晕的感觉，但深入其中，你就会发现构成的超然和无限可能。然而，艺术设计是有目的的创意活动，是一种把规划、设想通过视觉传达出相应的活动的过程。它的核心内容包括构思的形成、视觉传达的方式与具体应用，这就要求色彩构成的理论研究有实践指导的可能性，不能为了构成而构成。色彩构成不仅要用解构的方法研究色彩，还必须有艺术设计相关理论的表达，从而建立起从解构到建构的有效沟通桥梁，以消除色彩构成与艺术设计间的理论—实践的矛盾。

色彩构成是色彩理论与实践沟通的桥梁。色彩学理论严密，涉及面广，与现实联系紧密，要掌握这些理论绝非易事。因此，需要有步骤地、从易到难地反复练习，通过各种训练提高辨识色彩的能力、调和色彩的能力以及应用色彩的能力，从而提高审美能力和想象能力，最终达到在各种专业性的设计中能够灵活运用色彩构成的理论和方法进行符合功能和审美的色彩设计。也许最终的设计作品中不会出现色彩构成，但它是一个过程、一个阶段、一种方式和手段，是实现更高境界的色彩创造和设计目的的重要途径。

在很多人眼里，学了构成就等于懂了设计，这是十分肤浅的见解。色彩构成是艺术设计的一部分，虽然我们看到许多构成式的设计，但构成不等于设计。色彩构成是启发性试验的教与学的形式，因而设计创意切莫把色彩构成看作解题的方程式。

 综合案例解析

M&M包装盒色彩设计分析

色彩能够表现感情，这是一个无可辩驳的事实。心理学研究表明，色彩的情感表现是靠人的联想而得到的，是与人对客观世界的认识和体验相联系的。例如，红色常使人们联想起火焰与热血，并由此而产生温暖和激情的情绪反应；蓝色使人联想到海洋和天空，从而产生

宽广深邃与宁静高远之感；白色象征纯洁；黑色象征庄严、肃穆与神秘；绿色象征青春健康与和平；等等。在包装设计中色彩的设计应首先考虑消费者的感受，这种情感的作用对于整个产品给消费者的印象是非常重要的。在设计过程中，对色彩运用把握得是否得当，关系到整个产品包装的成败。

有的时候仅仅凭借冷暖色调的应用，是无法满足设计产品的表现的，这时就产生了协调色。协调色有色彩审美的多面性，它与单色设计中的单一色彩意义相比，具有调和感、色彩感知的连续性等特点。例如，M&M的包装设计虽然有许多的颜色，但不会让人觉得突兀，反而觉得洋溢着浓浓的复古气息和绚丽奢华的独特气质。因此，合理地运用协调色，能够很好地诠释品牌的理念、定位以及品牌的特征，如图1-14所示。

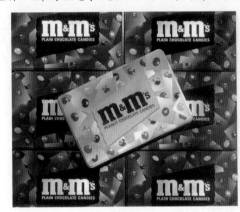 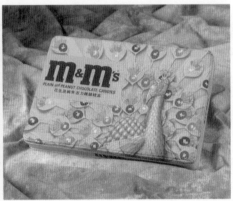

图1-14　《M&M's包装设计》　靳埭强

运用协调色时要注意：（1）要掌握好协调色之间的对比技巧；（2）要利用好中性色，应该在明度与纯度上多加关注。这样运用色彩会使整个包装的画面更协调柔美而又不俗媚。

强调色是整个包装中的重点用色。色彩对比能够产生强烈的视觉效果，这种强调色一般要求纯度和明度都高于周围的色彩，或者用与周围色彩相对比的颜色，在面积上则小于周围的色彩，这样就能够形成一个很明显的视觉中心，迅速地吸引人们的眼球，让人对产品想要体现的内容有一目了然的感受。这一点M&M's的包装诠释得非常好。醒目的字母标记，使人们一眼就能记住糖果的名字，也为糖果树立起了品牌标杆。

本章小结

色彩构成是从人对色彩的知觉和心理出发，研究色彩的基本原理，探讨对比与调和的基本规律的一门设计基础课程。俄国的"构成主义"运动，荷兰的"风格派"运动，包豪斯的基础课教学实践是色彩构成形成的基础。色彩构成在基础训练中加入了构成主义的要素，

强调形式和色彩的客观分析，注重点、线、面的关系。色彩构成学习旨在使学生领悟现代色彩设计的美感，并用色彩来表达设计的意志与情感，其关键在于培养学生在色彩表现形式上的一种创造性思维方式，在提高学生审美能力的同时使其掌握色彩的应用和表现方法，建立起色彩的综合分析能力和创造能力，从而培养、丰富和训练其色彩设计的实践和思考能力。

敦煌莫高窟是中国古代艺术宝库之一，也是世界文化的遗产，是我国精神文化的积淀，也是我们民族生生不息的根基。敦煌色是中国人的性格底色，大气而优雅，传递着极致的东方美学。依托敦煌这一优秀色彩美学案例，不仅可以普及敦煌多元、包容等优秀文化，增强保护传统文化和保护文化遗产的自觉意识，而且可以通过艺术的借鉴与表达传承民族文化根脉，创造新的民族文化价值，并为日后的专业实践设计奠定色彩基础。

一、填空题

1．色彩构成从人对色彩的＿＿＿＿和＿＿＿＿效果出发，研究构成要素间的相互关系。

2．在艺术设计专业造型基础教学中，构成教学包括＿＿＿＿、＿＿＿＿和＿＿＿＿。

3．欧洲色彩艺术从传统架上绘画向现代表现色彩的过渡，经历了＿＿＿＿、＿＿＿＿、＿＿＿＿和＿＿＿＿等重要阶段。

4．荷兰的"风格派"运动代表人物为杜斯伯格、蒙德里安、＿＿＿＿等。

5．俄国的"构成主义"运动代表人物为马列维奇、＿＿＿＿、＿＿＿＿、塔特林、维斯宁等。

二、选择题

1．《罗纳河畔的繁星之夜》是（　　）的作品。
 A．皮特·蒙德里安　　　　　B．文森特·凡·高
 C．李西斯基　　　　　　　　D．卡西米尔·马列维奇

2．《雅各和天使搏斗》是（　　）的作品。
 A．保罗·高更　　　　　　　B．李西斯基
 C．卡西米尔·马列维奇　　　D．皮特·蒙德里安

3．《夜间的露天咖啡座》是（　　）的作品。
 A．皮特·蒙德里安　　　　　B．文森特·凡·高
 C．李西斯基　　　　　　　　D．卡西米尔·马列维奇

三、简答题

1. 色彩构成的概念是什么？
2. 试述色彩构成形成的历史背景。
3. 思考艺术设计色彩的特点，探究艺术设计应用色彩与艺术色彩的区别。

第2章

色彩的基本原理

 学习目标

- 重点掌握色彩的属性。
- 了解色彩的物理性质、色立体以及色彩体系的应用。
- 掌握色彩的混合原理，区分加法混合与减法混合。

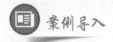 技能要点

熟练掌握色彩的基本属性和色彩的混合原理。

案例导入

案例分析：格兰仕的"色彩革命"

2006年9月，在知识产权领域发生了一件"怪事"，那就是全球最大空调生产基地——格兰仕公司拿着厚厚的一沓材料要求注册色彩专利。格兰仕要抢注的空调外观色彩包括深海蓝、浅紫灰、铁锈红，还有渲染性感、浪漫的浆果紫、浅香橙，以及充满诱惑力的暗红、金棕色与沼泽绿，几乎将能够应用在空调上的流行色"一网打尽"。

格兰仕空调研发中心历经2年多时间通过对数万名消费者的市场调研发现，色彩可以为产品、品牌的信息传播扩展40%的受众，提升人们75%的认知理解力。也就是说，在不增加成本的基础上，成功的色彩能增加15%～30%的附加值。

其实，格兰仕能否如愿以偿地获得色彩空调专利的结果并不重要。申请专利不过是其最新的营销策略而已。即使专利申请不成功，格兰仕也会在彩色空调这一新领域获得一定的"话语权"。

格兰仕"为你而变，颜色革命"的新理念推出来之后，很快便引发了中国空调业新一轮的洗牌。尽管不是所有的生产企业都认可格兰仕的做法和对白色空调的态度，但大势所趋，其他企业也都或多或少地推出了彩色空调。彩色空调在为中国空调市场带来长久等待的靓色的同时，也成为格兰仕进一步巩固和提高其业界地位的有力武器。

图2-1所示为格兰仕红银色搭配空调、银色印花空调。

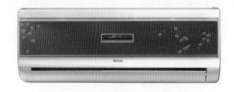

格兰仕红银色搭配空调　　　　　　　　　　　　　格兰仕银色印花空调

图2-1　格兰仕空调色彩搭配

2.1　色彩产生的基本原理

从根本上说，色彩是光的一种表现形式。不同波长的光可以引起人眼不同的色彩感觉，因此不同的光源便有不同的颜色。而受光体则根据对光的吸收和反射能力呈现千差万别的颜色，由此引发出色彩学的一系列问题：颜色的分类（彩色与非彩色），特性（色相、纯度、明度），混合（色光混合、色料混合、视觉混合），等等。色彩学家总结了前人在这方面的研究成果，建立了相关的色彩理论和色彩系统。

人们要想看见色彩，必须具备以下三个基本条件，缺一不可。

第一是光，光是产生色彩的条件，色彩是光被感知的结果，漆黑一片的夜晚，什么都看不见，也就无色彩可言了，即无光就无色彩。

第二是物体，只有光线而没有物体，人们依然不能感知色彩。

第三是眼睛，人眼中有视觉感色蛋白质，大脑可以辨识色彩。人的眼睛与光线、物体有密不可分的关系。

从色彩产生的原理来讲，光、物体、眼睛和大脑发生关系才能产生色彩。人们要想看到色彩必须先有光。这个光源可以是太阳发出的自然光源，也可以是灯光等照明设备发出的人造光源。当光线照射到物体上时，物体吸收了部分光，而反射出来的光线被我们的眼睛看到，视觉神经将这种刺激传递给大脑的视觉中枢，我们才能看到物体，看到色彩。

人们在日常生活中见到的物体大多是不发光的，但它们却表现出不同的色彩。这一现象的形成有两个方面的原因：一是物体自身质地的不同，反射光线的能力有差异；二是光照的差别。

物体色彩是指光线照射在物体上，由于物体表面纹理质地的差别，物体吸收一部分光线，反射一部分光线，反射光在视网膜上形成刺激，我们就看到了特定的色相。我们把物体在白天自然光下呈现的色彩称为固有色彩，但是固有色彩的概念往往忽略了物体本身所具有的结构和相关的纹理化的组织编排，这正是造成不同色相差别的原因。

物体色与光源色的关系是非常密切的。当光源色与物体色配合使用得当，融合而又协调时，会增强物体属性的感觉及作品的表现力，而不恰当的使用，也会毁坏物体的形象及属性感觉。如果用暖红色或橙色的光线照射肉类或熟食品，就会使其显得新鲜，引起人的食欲。如果用冷蓝、绿色照射，则会出现完全相反的效果，会使其变得如同发霉一样。光源色与物体色的科学配合与运用，对展示设计、装潢设计、广告摄影及环境艺术设计等有着重要作用。

2.1.1　光与色彩

我们都知道没有光源便没有对色彩的感知，人们凭借光才能看见物体的形状、色彩，从而认识客观世界。光来源于发光体，而发光体又包含自然发光体和人工发光体。人类运用能量转换制造的电灯就是典型的人工发光体；太阳则是标准的自然发光体。什么是光呢？现代

物理学家科学地诠释了这一问题，光在物理学上是一种客观存在的物质（而不是物体），它是一种电磁波。电磁波包括宇宙射线、X射线、紫外线、可见光、红外线和无线电波等，它们都各有不同的波长和振动频率。在整个电磁波范围内，并不是所有的光都有色彩。更确切地说，我们的肉眼并不能分辨所有的光的色彩。只有波长在 380 nm～780 nm 的电磁波才能引起人的色知觉，这段波长的电磁波叫可见光谱，或叫作光。其余波长的电磁波，都是肉眼看不见的，通称不可见光。例如，长于780 nm的电磁波叫红外线，短于380 nm的电磁波叫紫外线。

光的物理性质由光波的振幅和波长两个因素决定。波长的长度差别决定色相的差别，如果波长相同而振幅不同，则振幅决定色相明暗的差别。在可见光中：红光波长最长，紫光波长最短，黄光波长适中，如图2-2所示。

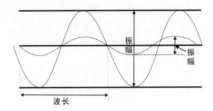

图2-2　光波与振幅

现代物理学证实，光和无线电波、X射线等同样是一种电磁波辐射能。色彩是由光的刺激而产生的一种视觉效应，光是其发生的原因，色是其感觉的结果。1666年，英国数学家、物理学家牛顿用三棱镜将太阳光分解成七色光谱，打开了科学认识色彩的大门，人们对于自然光有了全新的认识。他把太阳光引进暗室，通过三棱镜分解光，白光被分解成红、橙、黄、绿、青、蓝、紫等顺序的色光带，称牛顿的白光分光光谱。光的色散示意图如图2-3所示。

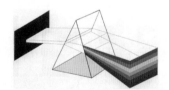

图2-3　光的色散示意图

复色光即白色光，是七色光混合产生的。单色光是经三棱镜不能再分解的七色光。

经测定，组成白色可见光的各种色光的波长是不一样的，不同波长的可见光在人的眼睛中会产生不同的颜色感觉。波长为380～420 nm的光线给人的感觉是紫色，420～470 nm的光线给人的感觉是蓝色，470～500 nm的光线给人的感觉是青色，500～570 nm的光线给人的感觉是绿色，570～600 nm的光线给人的感觉是黄色，600～630 nm的光线给人的感觉是橙色，630～780 nm的光线给人的感觉是红色。

七色光谱的颜色分布是有一定顺序的，这种顺序与波长排列有关，因而这种排列是协调的，而人们按照这个排列制作出色相环后，才进一步确定了色彩调和的基本规律。

日常生活中看到的任何物体，都对色光具有选择的吸收、反射或透射的本能。当白光照射到不同的物体上时，由于物体固有的物理属性不同，一部分色光被吸收，另一部分色光被反射，就呈现千差万别的物体色彩。夜晚，昏暗漆黑，行色难辨。白天，光芒耀目，色彩斑斓，青山、碧海、绿树、蓝天行色入目皆借助于光。图2-4所示为霞光。没有光便没有色彩，人们凭借光辨别物体的色彩形状（相貌），获得对客观世界的认识。图2-5所示为通过灯光辨别餐具。

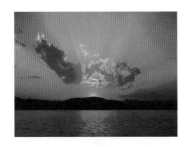

图2-4　霞光

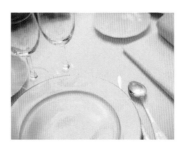

图2-5　灯光

2.1.2　光源色、物体色、固有色

1. 光源色

由各种光源发出的光，因其光波的长短、强弱、比例性质的不同，形成了不同的色光，叫光源色。光源色是指光源本身的色彩。光的来源可以分为两大类：一是自然光，如日光、月光、荧光等，如图2-6所示；二是人造光，如灯光、火光、电焊光等，如图2-7所示。各种光都有各自的色彩特征。如早晨、中午、傍晚阳光的色彩各不相同，灯光中日光灯、电灯、霓虹灯以及火光中炉火光、烛光等的色彩都不一样。

图2-6　日光

图2-7　灯光

知识链接

光源色在色彩关系中起支配地位，对物体的受光部分影响较大，特别是表面光滑的物体，如陶瓷、金属、玻璃等器皿上的高光，往往是光源色的直接反射，如图2-8所示。

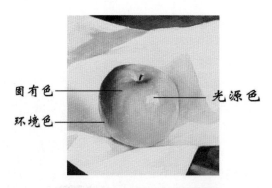

图2-8　光对物体色彩的支配

光源本身的色彩也不是一成不变的，它随着光的强弱、距离的远近、媒质的变化等有所不同。当光源色彩改变时，受光物体所呈现的颜色也随之发生变化，如图2-9所示，在不同光线下画面色彩所呈现出来的效果也不同。

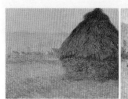

图2-9　《草垛》　莫奈

2. 物体色（环境色）

在光的作用下，人们眼中所感知到的色彩，除了取决于投射光线的光谱成分和物体的吸收、反射、透射的色光外，还与视觉的接受、传递系统相关，光线、物体、视觉三者共同造就了一个彩色的世界，缺一不可。自然界的物体本身并不发光，只有在光线的照射下才能呈现色彩。因此，物体的色彩是由物体对光线的吸收、反射、透射等作用决定的。同一物体在不同的光源下会呈现不同的色彩。

物体间色彩的差异取决于光源以及物体表面吸收与反射光的能力。在全色光（日光）下，白色物体反射日光的全部色光，黑色物体吸收日光中的全部色光，红色物体只反射日光中的红色光，黄色物体则反射日光中的红色光和绿色光，蓝色物体只反射日光中的蓝色光。

3. 固有色

固有色是指在白天自然光照射下，不同的物体所反射的不同色光，也叫物体的表面色或物体色。尽管我们看到物体在光线的作用下不断地改变着它的色彩属性，但由于色彩记忆的存在，我们往往会忽视这些色彩的变化。例如，一个红色的苹果不论是在白色的日光下看，还是在黄色的烛光下看，它在我们的眼里仍然是红苹果。人们对日光下物体的颜色印象最深刻，于是便通常把物体在白色日光下呈现的颜色作为它的固有色。

虽然光源色彩改变了，但人们对物体的色彩产生了一个根深蒂固的印象，如认为血是红的、草是绿的，各种物体存在着它们的"固有色"。

各种物体"固有色"的差异还和光线照射的角度，以及物体本身的结构特点、表面状况与距离视点的位置有密切的关系。固有色一般在间接光照射下比较明显，在直接光照射下就会减弱，在背光情况下会明显变暗。

拓展阅读

反光差的物体的固有色比较明显，反光强的物体的固有色比较弱；平面物体的固有色比较明显，曲面物体的固有色比较弱；离视点近的物体的固有色比较明显，离视点远的物体的固有色比较弱。

2.1.3　色彩的三原色、三间色和复色

1. 三原色（三基色）

三色中的任何一色，都不能用另外两种原色混合产生，而其他色可由这三色按一定的比例混合出来，这三个独立的色称为三原色（或三基色）。

牛顿用三棱镜将白色阳光分解得到红、橙、黄、绿、青、蓝、紫七种色光，这七种色光的混合又得到白光，因此他认定这七种色光为原色。后来，物理学家大卫·鲁伯特进一步发现，染料原色只是红、黄、蓝三色，其他颜色都可以由这三种颜色混合而成。他的这种理论被法国染料学家席弗通过各种染料配合试验所证实。从此，这种三原色理论被人们所公认。

1802年，生理学家汤麦斯·杨根据人眼的视觉生理特征提出了新的三原色理论。他认为，色光的三原色并非红、黄、蓝，而是红、绿、蓝。这种理论又被物理学家马克思韦尔证实。他通过物理试验，将红光和绿光混合，这时出现黄光，然后掺入一定比例的蓝紫光，结果出现了白光。此后，人们才开始认识到色光和颜料的原色及其混合规律是有区别的。色光的三原色是红、绿、蓝（蓝紫色），如图2-10所示。颜料的三原色是红（品红）、黄（柠檬黄）、青（湖蓝），如图2-11所示。

图2-10　色光的三原色

图2-11　颜料的三原色

2. 三间色

三间色就是三原色中任意两色相混合得到的第二次色，即橙、绿、紫。间色在视觉刺激的强度上相对三原色来说缓和了不少，属于较易搭配之色。三间色尽管是二次色，但仍有很强的视觉冲击力，容易营造轻松、明快、愉悦的气氛。

3．复色

用间色与另一种间色或间色与互补的原色搭配出来的颜色叫复色，也叫第三次色。其中也包括一种原色与黑色或灰色相调和所得到的带有色相的灰色，这种复色由于调配的次数更多所以更灰，名称更不确定，一般叫某种倾向。复色色相倾向较微妙、不明显，视觉刺激度较缓和，如果搭配不当，画面容易脏或灰，有沉闷、压抑之感，属于不好搭配之色。但有时复色加深色搭配能很好地表达神秘感、纵深感和空间感。如果我们再把这些间色或复色做不同量的互相混合调配，所产生出来的无数的微妙颜色，就组合成了万紫千红般绚丽灿烂的彩色世界。

每种复色都包含着三原色，但每种复色所包含的原色成分各不相同，因而在复色中呈现千差万别的色相。图2-12所示为伊登十二色相环，展示了十二种色彩。

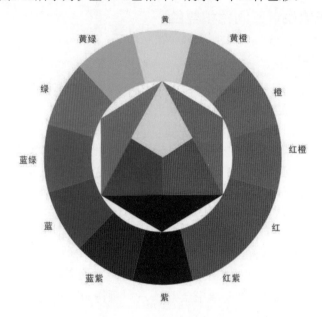

图2-12　伊登十二色相环

想一想

在色相环中，相互成180°角的两种颜色称为对比色。红与绿、蓝与橙都是最典型的对比色。在画面中将绿色和红色这两种最典型的对比色进行搭配时，强烈的色彩反差也会带来明显的色对比效果。

2.2　色彩的基本属性

色彩的属性，通常是指色彩的三属性，即色彩的明度、纯度与色相。在色彩的基本属性中，还有一个与三属性有着同样重要意义的、不可忽视的属性，那就是色彩中的黑、白、

灰。色彩属性是界定色彩感官识别的基础，灵活应用色彩属性变化是色彩设计的基础。

2.2.1　有彩色和无彩色

我国古代把黑、白、玄（偏红的黑）称为色，把青、黄、赤称为彩，合称色彩。现代色彩学也把色彩分为两大类：有彩色和无彩色。

1．有彩色

有彩色是指可见光谱中的全部色彩。以红、橙、黄、绿、青、蓝、紫等颜色为基本色，有彩色的数量是巨大的。

2．无彩色

无彩色是指黑白两色和由黑白两色混合而成的各种深浅不同的灰色。无彩色按一定的变化规律可排列成一个由白渐变到浅灰、中灰、深灰再到黑色的白灰黑系列。白灰黑系列变化，可用一条垂直轴来表示，上端为白，下端为黑，中间为由黑白混合的各种过渡灰。纯白色是理想的完全反射的物体，其反射率相当高；纯黑色几乎是完全吸收的物体，其反射率极低；纯灰色属于反射率只有10%～75%的混合颜色。实际上，在现实生活中并不存在纯白与纯黑的物体。美术颜料中的锌白和铅白充其量也只是接近纯白，煤黑和象牙黑也只是接近纯黑。

2.2.2　色彩的三要素

色彩的三要素是指色彩具有的色相、明度、纯度三种属性。三要素是界定色彩感官识别的基础，灵活应用三要素变化是色彩设计的基础。

1．色相

色相是指色彩的相貌，是区别色彩种类的名称，也是色彩最主要的特征。红、橙、黄、绿、青、蓝、紫七色光谱，就是七个不同的色相。从光学上讲，色相是以波长来划分色光的相貌，可见色光因波长的不同给人眼以不同的色彩感觉，每一种波长的色光感觉就是一种色相。如果说明度是色彩的骨骼，色相就很像色彩外表的华美肌肤。色相体现着色彩外向的性格，是色彩的灵魂。在通常情况下，色相以色彩的名称来体现，如大红色、淡红色、普蓝色等。

要明确色彩之间的关系和相互作用，最简单易懂的形式就是色相环。在色彩理论中常用色相环表示色相系列。光谱两端的红和紫结合起来，使色相系列呈循环的秩序。12色相环按光谱顺序排列为红、橙红、橙黄、黄、黄绿、绿、绿蓝、蓝绿、蓝、蓝紫、紫、红紫，更加细致的色相环呈现着微妙而柔和的色相过渡。

在各色系中如红色系中的深红、曙红、大红、朱红、玫瑰红等也都体现各自特定的色相，这几种红色之间的差别也属于色相差别。

鲜艳的花卉呈现多种色彩，其中粉红与洋红既相互依赖又相互衬托，如图2-13所示。如果只有一种颜色的花卉，就会使画面显得单调。

图2-13　多个色相图片

2. 明度

明度是指色彩的明暗程度。色彩的明度与物体表面色光的反射率有关。物体表面的光反射率越大，对视觉刺激的程度就越大，物体看上去就越亮，这一颜色的明度就越高。明度最亮是白色，最暗是黑色。色彩越靠近白，亮度越高；越靠近黑，亮度越低。色彩有自身所具有的明度值，如黄色的明度值较高，蓝紫色的明度值较低。色彩也可以通过加减黑或白来调节明度。同一系统的色彩也有不同的明度关系，红色系中，粉红色明亮，紫红色暗淡；而不同的色系又可以有相同的明度，如橙色和蓝色虽然色相不同，却可以有相同明度的橙色和蓝色；当颜色的色相相同时，更容易比较出它们的明度差。

明度有一种单独存在的独立性，在色彩的结构中起着重要的作用。黑白摄影只用单一的明度调子来表达物像，色相、纯度若脱离了明度则无法完整呈现。红、橙、黄、绿、蓝、紫六种标准色比较，它们的明度是有差异的。黄色明度最高，仅次于白色；蓝紫色的明度最低，和黑色相近。图2-14所示为不同色相色彩的明度、纯度比较。

色相	明度	纯度
红	4	14
黄橙	6	12
黄	8	12
黄绿	7	10
绿	5	8
蓝绿	5	6
蓝	4	8
蓝紫	3	12
紫	4	12
紫红	4	12

图2-14　不同色相色彩的明度、纯度比较

明度在三要素中具有较强的独立性，它可以不带任何色相的特征而通过黑白灰的关系单独呈现出来。色相与纯度则必须依赖一定的明暗才能显现，我们可以把这种抽象出来的明度关系看作色彩的骨骼，它是色彩结构的关键。图2-15所示为色彩的明度色阶。

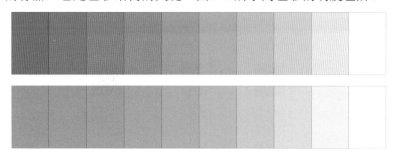

图2-15　色彩的明度色阶

图2-16中的喷泉在灯光的照射下发出蓝色光，并在夜色的衬托下更加漂亮。发光的喷泉与黑色的背景形成的明暗对比强烈，表现出线条的动感。

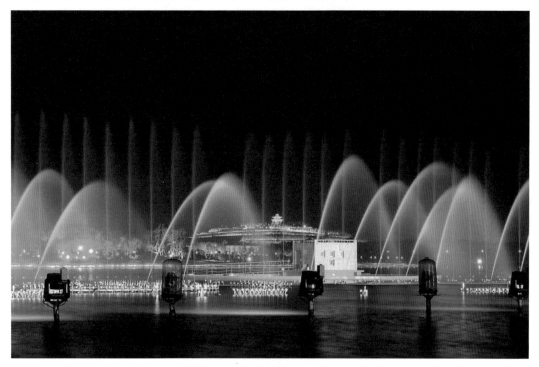

图2-16　黑白明度对比

3. 纯度

纯度又称彩度、饱和度、鲜艳度，是指颜色的鲜艳程度。不同的色相不仅明度不同，而且纯度也不相同。红色是纯度最高的色相，蓝绿色是纯度最低的色相。在观察中，最纯的红色比最纯的蓝绿色看上去更加鲜艳。任何一种单纯的颜色，若与无彩色系黑、白、灰中任何一色混合即可降低它的纯度。色相除了拥有各自的最高纯度色外，它们之间也有纯度高低

之分。

通常，可以通过一个水平的直线纯度色阶表确定一种色相的纯度的变化。在纯度色阶表的一端为该色相的最高纯度色，另一端为与该色相明度相等的无彩色灰色，中间是从最高纯度色至最低纯度色的系列，即将各色等量加灰，使其渐渐变为纯灰色。图2-17所示为色彩的纯度色阶。

图2-17　色彩的纯度色阶

单一的纯度色，混入白色，鲜艳度降低，明度提高；混入黑色，鲜艳度降低，明度变暗；混入明度相同的中性灰时，纯度降低，明度没有改变。纯度体现了色彩内在的品格。同一色相，即使纯度发生了细微的变化，也会立即带来色彩性格的变化。图2-18所示为加白或加黑产生纯度变化效果图。

图2-18　加白或加黑产生纯度变化

明度高的颜色其纯度不一定就高，明度低的颜色其纯度不一定就低。在某一颜料中掺杂黑或白，其纯度都会降低。图2-19、图2-20所示分别为明度高纯度低效果图、纯度高明度低效果图。

图2-19　明度高纯度低

图2-20　纯度高明度低

2.2.3　色相、明度、纯度三者之间的关系

任何色彩（色相）在纯度最高时都有特定的明度，假如明度变了，纯度就会下降。高纯度的色相加白或加黑，降低了该色相的纯度，同时也提高或降低了该色相的明度。高纯度的色相加与之不同明度的灰色，降低了该色相的纯度，同时使明度向该灰色的明度靠拢。高纯度的色相如果与同明度的灰色混合，可构成同色相、同明度、不同纯度的序列。不同的色相不但明度不等，纯度也不相等。例如，纯度最高的色是红色，黄色的纯度也较高，但绿色就不同了，它的纯度几乎才达到红色的一半。

在人的视觉所能感受的色彩范围内，绝大部分是非高纯度的色彩。也就是说，大量都是含灰的色彩。有了纯度的变化，才使色彩显得极其丰富。

纯度体现了色彩内在的品格。同一个色相，即使纯度发生了细微的变化，也会立即带来色彩性格的变化。在艺术设计中，色彩的色相、明度、纯度变化是综合存在的，色彩三属性的变化会带来不同的色彩表现力。

2.3　色彩的表示体系

自然界中的色彩非常丰富，就是同色相也能感觉到色彩的很多差异。例如，红色就可以看出几十种、几百种甚至几千种，但能写出或描述出的红色却很少，如朱红色、大红色、深红色、紫红色、洋红色、橘红色等。对色彩辨别的局限性，给实际生活和色彩的具体运用带来诸多不便。例如，印刷中设计人员配色，需要画一种小色样，即每块色彩都要画一方形的小色块，叫"色标"，然后再让有经验的老师傅去调兑色样，其一旦出了问题，则很难交流，因为工作人员一般都是凭感觉调兑出的。

为了更全面、更直观地运用和表述色彩，19世纪德国画家龙格将色彩的两大体系相结合，构成了球状的立体色相模型。随后，各种色立体得以逐步发展与完善。色立体是用三维立体的形式把色彩的明度、色相和纯度的关系全部得以呈现的色彩体系。现已有了科学的色彩表示体系，这一体系分为两大类别：一种是混色体系，另一种是显色体系。混色体系是色光混合形成的色彩体系，具有代表性的是国际照明委员会（CIE）制定的表色系统。显色体系是根据感觉尺度分类排列表示物体表现色的体系，孟塞尔色立体、日本色彩研究所色立体都是显色体系。

2.3.1 色彩的名称

色彩的名称是指人们习惯使用的各种物象的固有色名。那些生活给予的经验色和形象色非常富有人情味，也更趋向大众心理，在实际生活中也被人们广为接受并使用。其在绘画创作、艺术设计中运用很广泛，绘画创作和艺术设计用的各类色彩大都以此来表示。自然界的色彩极其丰富，变化微妙，人们不可能科学和精确地列出各类色名，只能相对而言。现在通过惯用色名和一般色名两种类型对色彩名称进行归纳。

惯用色名有如下几种。

红色：有桃红、土红、曙红、玫瑰红、洋红、猩红等，是三原色之一，属偏暖的色调。在可见光谱中，红色光波最长，处于可见长波的极限附近，它容易引起人们的注意、兴奋、激动、紧张、危险、恐怖等情绪。人们习惯将红色视为兴奋与欢乐的象征，使之在标志、旗帜、宣传等用色中占首位，成为最有力的宣传色。红色是一种有强烈而复杂的心理作用的色彩，一定要慎重使用。图2-21所示为马蒂斯绘制的画，其采用红色大胆地突出了其特色。

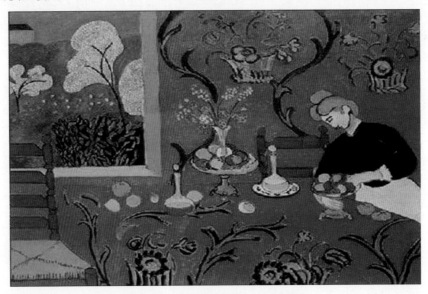

图2-21 《红色的和谐》 马蒂斯

黄色：有柠檬黄、橘黄、鹅黄、土黄、藤黄等，是三原色之一，属偏暖的色调。黄色光的光感最强，给人以光明、辉煌、轻快、纯净、丰硕、温暖、轻薄、颓废的印象。在自然界中，蜡梅花、迎春花、秋菊以至油菜花、向日葵等，都大量地呈现美丽娇嫩的黄色。

秋收的五谷、水果，以其精美的黄色，在视觉上给人以美的享受。历史上，在相当长的时期，帝王与宗教传统上均以辉煌的黄色做服饰；家具、宫殿与庙宇的色彩，都相应地加强了黄色，给人以崇高、智慧、神秘、华贵、威严和仁慈的感觉。但黄色有波长差、不容易分辨，以及轻薄、软弱等特点，黄色物体在黄色光照射下有失色的现象，故植物呈灰黄色，就被看作病态；天色昏黄，便预示着风沙、冰雹或大雪，因而黄色有象征酸涩、病态和反常的一面。

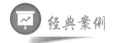

油画《向日葵》案例分析

如图2-22所示，画面像闪烁着熊熊的火焰，满怀炽热的激情，令运动感的和仿佛旋转不停的笔触显得那样粗厚有力，其色彩的对比也是单纯强烈的。然而，在这种粗厚和单纯中却又充满了智慧和灵气。观者在观看此画时，无不为那激动人心的画面效果而感动，心灵为之震撼，激情澎湃，无不跃跃欲试，试图融入凡·高丰富的主观感情中去。

图2-22　《向日葵》　凡·高

蓝色：有天蓝、湖蓝、钴蓝、孔雀蓝、海军蓝等，是三原色之一，属偏冷的色调。在可见光谱中，蓝色光的波长短于绿色光，而比紫色光略长些，穿透空气时形成的折射角度大，在空气中辐射的直线距离短。每天早上与傍晚，太阳的光线必须穿越比中午厚三倍的大气层才能到达地面，其中蓝紫光早已折射，能达到地面的只是红黄光。所以早晚能看见的太阳是红黄色的，只有在高山、远山、地平线附近，才是蓝色的。蓝色在视网膜上成像的位置最浅。如果红橙色被看作前进色，那么蓝色就应是后退的远渐色。蓝色的所在，往往是人类所知甚少的地方，如宇宙和深海。古代的人认为那是"天神水怪"的住所，令人感到神秘莫测。现代的人把它作为科学探讨的领域，因此，蓝色就成为现代科学的象征色。它给人以冷静、沉思、智慧和征服自然的力量，同时具有深远、纯洁、悲痛、压抑等感觉。现代装潢设计中，蓝与白不能引起食欲而只能表示寒冷，成为冷冻食品的标志色。

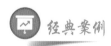

《睡莲》案例分析

如图2-23所示，莫奈在《睡莲》这幅画中竭尽全力地描绘水的一切魅力。水照见了世界上一切可能有的色彩。画面的水呈浅蓝色，有时像金的溶液，在变幻莫测的绿色水面上，反

映着天空和池塘岸边以及在这些倒影上盛开着的清淡明亮的睡莲。在这幅画里存在着一种内在的美，它兼备了造型和理想，使其更接近音乐和诗歌。

图2-23　《睡莲》　莫奈

绿色：有苹果绿、草绿、橄榄绿、石绿等，是三间色之一，属偏冷的色调。在太阳投射到地球的光线中，绿色光占50%以上。其在可见光谱中波长恰居中位，色光的感应处于"中庸之道"，因此人的视觉对绿色光波长的微差分辨能力最强，也最能适应绿色光的刺激。人们通常把绿色作为和平的象征、生命的象征。

在自然界中，植物大多呈绿色，人们称绿色为生命之色，并把它作为农业、林业、畜牧业的象征色。绿色体的生物和其他生物一样，具有诞生、发育、成长、成熟、衰老到死亡的过程，这就使绿色出现各个不同阶段的变化。黄绿、嫩绿、淡绿象征着春天和农作物稚嫩、生长、青春与旺盛的生命力，艳绿、盛绿、浓绿象征着夏天和农作物茂盛、健壮与成熟，灰绿、上绿、褐绿便意味着秋冬和农作物的成熟、衰老。

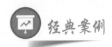

《柳树和小溪》案例分析

如图2-24所示，整幅画以绿色为主，树荫下的小溪缓缓流淌，两岸牧场碧绿如茵，牛群在吃草，阳光赋予它们以明丽、清新的形象。

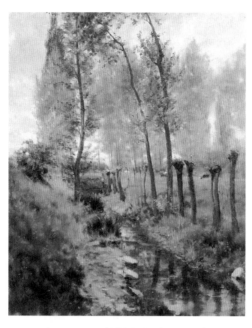

图2-24 《柳树和小溪》 里特

橙色：有蜜橙、柿子橙、阳橙等，是三间色之一，属偏暖的色调。橙色通常又称橘黄或橘色。在自然环境中，橙柚、玉米、鲜花、霞光等，都有丰富的橙色。因其具有明亮、华丽、健康、兴奋、温暖、欢乐、辉煌、渴望、跃动、成熟、向上，以及容易动人的色感，所以人们喜欢用此色作为装饰色。

橙色在空气中的穿透力仅次于红色，而色性较红色更暖，最鲜明的橙色应该是色彩中感受最暖的颜色，能给人以庄严、尊贵、神秘等感觉，因此橙色基本上属于心理色性。历史上许多权贵和宗教界都用橙色装点自己，现代社会往往将其作为标志色和宣传色。不过，橙色也是容易造成视觉疲劳的颜色。图2-25所示为毕沙罗绘制的《村落·冬天的印象》。

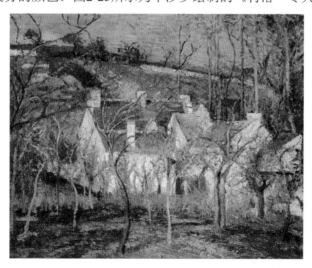

图2-25 《村落·冬天的印象》 毕沙罗

紫色：有蓝紫、木槿紫、矿紫、浅灰紫等，是三间色之一，属偏冷的色调。在可见光谱中，紫色光的波长最短，尤其是看不见的紫外线更是如此。眼睛对紫色光的细微变化的分辨力很弱，容易引起视觉疲劳。紫色给人以高贵、优雅、庄严、神秘、流动等感觉。灰暗的紫色具有伤痛、疾病的印象，容易给人忧郁、痛苦和不安之感。不少民族都把它看作消极和不祥的颜色。浅紫色则是鱼胆的颜色，容易让人联想到鱼胆的苦涩和内脏的腐败。因此，紫色还具有表现苦、毒与恐怖的感觉。但是，明亮的紫色好像天上的霞光、原野上的鲜花、情人的眼睛，动人心神，使人感到美好，因而常用来象征男女间的爱情。在运用过程中，如果紫色运用得不当，便会给人低级、荒淫和丑恶的印象。

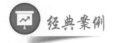 经典案例

《花园里的女子》案例分析

如图2-26所示，《花园里的女子》这幅画是运用不同的色点、色线和色块组成的。在画家的眼里，人和自然都处于同等地位，仅仅是传达光和色彩的媒介物，这使人和自然融为一体。

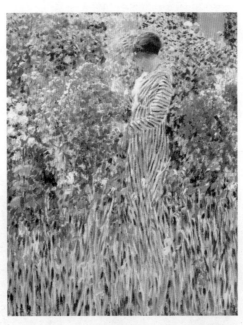

图2-26　《花园里的女子》　弗里塞克

黑色：有象牙黑、煤黑等，无彩色系，属中性色。从消极角度来看，当漆黑之夜伸手不见五指时，人们会有失去方向的失落感，给人以阴森、恐怖、烦恼、忧伤、消极、沉睡、悲痛，甚至死亡等印象。在欧美，都把黑色视为丧色，我国近代以来受到西方的影响，城市已开始用黑纱圈代替白色丧服。从积极角度来看，黑色使人得到休息、安静、深思、坚持、准备、考验，显得严肃、庄重、坚毅。

在两种倾向之间，黑色还具有使人捉摸不定、阴谋、耐脏、掩盖污染的印象，黑色不可能引起欲念，也不可能产生明快、清新、干净的印象。但是，黑色与其他色彩组合时，属于极好的衬托色，可以充分显示其他色彩的光感、色感与分量感。黑白组合，光感最强，也最朴素、最分明。图2-27所示为马瑟韦尔绘制的《西班牙共和国的哀歌第108号》。

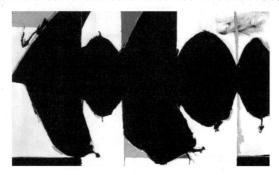

图2-27　《西班牙共和国的哀歌第108号》　马瑟韦尔

白色：有月白、乳白、石膏白、锌钛白等，无彩色系，属中性色。白色是全部可见光均匀混合而成的，称为全色光，是光明的象征色。白色代表明亮、干净、畅快、朴素、雅致与贞洁。但它没有强烈的个性，不能引起味觉的联想，给人以纯洁、轻盈、单薄、哀伤等感觉。但引起食欲的色中不应没有白色，因为它表示洁净，只是单一的白色却不会引起食欲。在西方，特别是欧美，白色是结婚礼服的色彩，表示爱情的纯洁与坚贞。但在东方，却把白色作为丧色。图2-28所示为莫奈绘制的《喜鹊》。

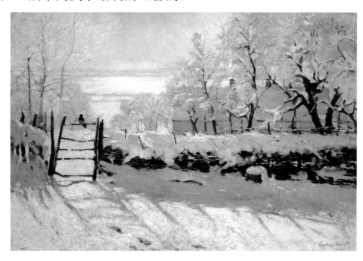

图2-28　《喜鹊》　莫奈

灰色：有深灰、浅灰，无彩色系，属中性色。从光学上看，灰色居于白色与黑色之间，居中等明度，属无彩度及低彩度的色彩。从生理上看，它对眼睛的刺激适中，既不炫目，也不暗淡，属于最不容易感到视觉疲劳的颜色。因此，视觉以及心理对它的反应平淡、乏味，甚至沉闷、寂寞、颓废，具有抑制情绪的作用。图2-29所示为雷诺阿绘制的《蒿草中的上坡路》。

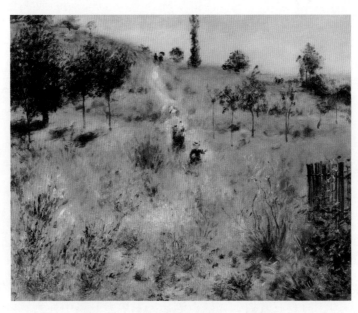

图2-29　《蒿草中的上坡路》　雷诺阿

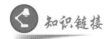 知识链接

在生活中，灰色与含灰色数量极大，变化极丰富，凡是颓废的、旧的、衰败的、枯萎的都会以灰色表示，以示心理反应。但灰色是复杂的颜色，漂亮的灰色常常需要优质原料精心配制，而且需要有较高文化艺术知识与审美能力的人，才懂得欣赏。因此，灰色也能给人以高雅、精致、含蓄、耐人寻味的印象。

一般色名具体分析如下。

一般色名分为有彩色名和无彩色名两类，色名有时也用基本色加上特定的修饰语组成的色彩表示。有彩色名如红、红橙、橙、黄橙、黄、黄绿、蓝、蓝紫、紫、红紫等，加有修饰语的有碧绿的、橙香味的、浅淡的、暗灰的、纯的、浑浊的、鲜艳的等。无彩色名如亮灰、灰、暗灰、黑等。一般色名在美术创作和艺术设计中应用均较为广泛。

2.3.2　牛顿色相环

为了在实际工作中更方便地运用色彩，必须将色彩按照一定的规律和秩序排列起来。历史上曾有许多色彩学家做过努力和研究。英国科学家牛顿在1666年发现，把太阳光经过三棱镜折射，然后投射到白色屏幕上，会显出一条像彩虹一样美丽的色光带谱，从红开始，依次相接的是橙、黄、绿、青、蓝、紫，共七色。当牛顿把太阳光分解以后的光带首尾相接，红、橙、黄、绿、蓝、紫六色（青、蓝概括成一色）依次排列成环状，这个色相环中便包含着原色、间色、邻近色、对比色、互补色等多种色彩关系，即为六色相环，也称牛顿色相环。牛顿色相环为表色体系的建立奠定了理论基础，并逐步发展成十色相环，如图2-30所

示；十二色相环，如图2-31所示；二十四色相环，如图2-32所示；三十六色相环，如图2-33所示。这是较为科学的早期表示方法。

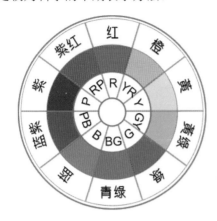

图2-30　十色相环

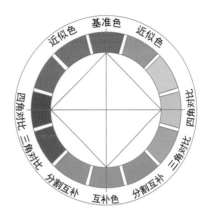

图2-31　十二色相环

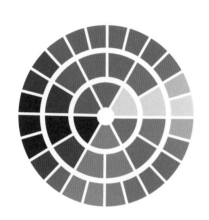

图2-32　二十四色相环

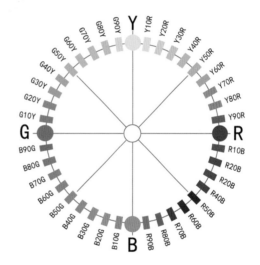

图2-33　三十六色相环

2.3.3　色立体

牛顿色相环的发明虽然建立了色彩的色相关系上的表示方法，但是色彩的基本属性还有明度与纯度。显然，二维的平面是无法表达三个因素的。所谓色立体，就是借助于三维空间的模式来表示色相、明度、纯度关系的一些表示方法。色立体是一个假设的立体色彩模型，理想状态的色立体像一个地球仪，如图2-34所示。在这个模型里，整个球体从内核到表面就是这个色彩系统所有的色彩：球的中心是一条自上而下变化的灰度色彩中心轴，靠北极（上方）的一端是白色，靠南极（下方）的一端是黑色，用来表示色彩的明度。其他彩色的明度与中心轴的变化相一致，越往北极的颜色明度越高，到达北极点就是纯白色；越往南极的颜色明度越低，到达南极点就是纯黑色。最纯的颜色都附着在球的赤道表面，沿赤道做圆周运

动，表示色彩的色相变化。从球的表面向中心轴的水平方向运动，表示色彩的纯度（彩度）变化。

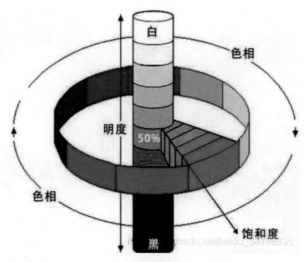

图2-34　色立体模型示意图

三种主要色立体是孟塞尔色立体；奥斯特华德色立体；日本色彩研究所色立体。

1. 孟塞尔色立体

孟塞尔（Albert H. Munsell）是美国色彩学家、美术教育家。他创立的孟塞尔颜色系统，用三维空间的近似球状的模型，把色彩的色相、明度、纯度3种视觉特征全部表示出来。1915年，他出版了《孟塞尔颜色图谱》，后经美国国家标准局、美国光学学会反复修订并出版了《孟塞尔颜色图册》。孟塞尔颜色系统着重研究颜色的分类与标定、色彩的逻辑心理与视觉特征等，为经典艺术色彩学奠定了基础，也是数字色彩理论参照的重要内容。孟塞尔色立体的中心轴的无彩色系从白到黑分为11个等级，其色相环主要由10个色相组成，即红（R）、黄（Y）、绿（G）、蓝（B）、紫（P）以及它们相互的间色黄红（YR）、绿黄（GY）、蓝绿（BG）、紫蓝（PB）、红紫（RP）。R与RP间为RP+R，RP与P间为P+RP，P与PB间为PB+P，PB与B间为B+PB，B与BG间为BG+B，BG与G间为G+BG，G与GY间为GY+G，GY与Y间为Y+GY，Y与YR间为YR+Y，YR与R间为R+YR。为了做更细的划分，每个色相又分成10个等级。每5种主要色相和中间色相的等级定为5，每种色相都分出2.5、5、7.5、10共4个色阶，全图册共分40个色相。

孟塞尔色立体的中心轴由无彩色系构成，并以此作为色彩系各色的明度标尺，以黑色为0级，白色为10级，共分为11个等级，中心轴的顶端为白色，中心轴的底端为黑色。孟塞尔色立体中各纯色相的明度值及纯度值高低不一，因此其色立体的外形呈凹凸起伏的不规则状球体，被人们俗称为"色树"，如图2-35所示。

孟塞尔色相环以红（R）、黄（Y）、绿（G）、蓝（B）、紫（P）共5个基本色相组成，在邻近的色相之间再插入中间色橙（YR）、黄绿（YG）、青绿（BG）、蓝紫（BP）、紫红（RP），构成10个主要色相，如图2-36所示。

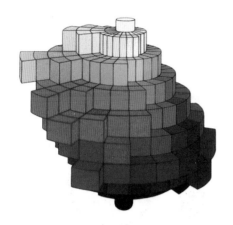

图2-35 孟塞尔色立体

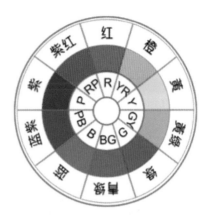

图2-36 孟塞尔色相环

2. 奥斯特华德色立体

奥斯特华德是德国化学家，对染料化学做出过很大的贡献。1921年，他出版了一本《奥斯特华德色彩图示》，后被称为奥氏色立体。他将各个明度从0.035～0.891分成8份，分别用a、c、e、g、i、l、n、p表示，每个字母分别含白量和黑量（这种分法以韦伯的比率为依据）。以明暗系列为垂直中心轴，并以此作为三角形的一条边，其顶点为纯色，上端为明色，下端为暗色，位于三角形中间的部分含灰色。各个色的比例为纯色量+白+黑= 100%，如图2-37所示。

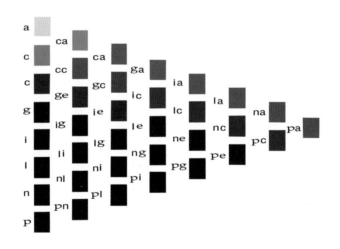

图2-37 奥斯特华德色三角

奥氏色立体的色相环由二十四色组成，色相环直径两端的色互为补色，以黄、橙、红、紫、青紫（群青）、青（绿蓝）、绿（海绿）、黄绿（叶绿）为8个主色，各主色再分三等分，组成二十四色相环，并用1～24的数字表示。每个色都有色相号/含白量/含黑量。

奥斯特华德将涂有各种颜色的纸钉在一起，形成一个陀螺状的色立体。奥斯特华德色立体的中心轴也由无彩色系构成，从黑到白，共计8个明度段，如图2-38所示。

奥斯特华德色相环以黄、橙、红、紫、群青、绿蓝、海绿、叶绿为8个基本色相,每一个基本色相再分为三个色相,编成二十四色相环,其中以第2个色相为该色的代表色,如图2-39所示。

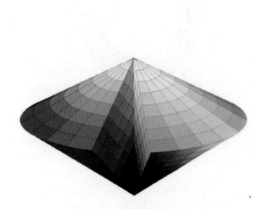

图2-38　奥斯特华德色立体

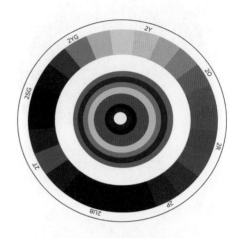

图2-39　奥斯特华德色相环

3.　日本色彩研究所色立体

日本色彩研究所配色体系,也称实用色彩调和系统(practical color-coordinate system,PCCS),是日本色彩研究所于1964年发表的色立体的色彩设计应用体系。该体系吸收了孟塞尔和奥斯特华德色彩体系的优点创立而成。

日本色彩研究所色彩体系以红、橙、黄、绿、蓝、紫6个主要色相为基础,以等间隔、等视觉差距的比例调配出二十四色相环,每一色前标以数字序号,如1红、2红味橙、3橙红、4橙、5黄味橙……24紫味红,如图2-40所示。该色相环注重等差感觉,所以又称为等差色相环。等差色相环上直径两端的色相并非完全正确的补色关系。明度表示位于中心轴的无彩色明度系列,从白至黑共计11级。黑色定为10,白色定为20,其间为9级灰阶。纯度表示与孟氏色立体近似,但纯度分割比例不同。红色为最高纯度色,纯度等级划分为9级。

日本色彩研究所色立体色彩表示法的最大特征就是加进了色调的概念。该色立体将无彩色划分为5种色调,即白、浅灰、中灰、暗灰、黑,将有彩色划分为12种色调,即鲜的、明的、高的、强的、深的、浅的、浊的、暗的、粉的、浅灰的、灰的、暗灰的,如图2-41所示。

4.　色立体的用途

(1)色立体相当于一本"配色字典"。每个人都有主观色调,在色彩使用上都会局限于某个部分。色立体色谱会为你提供几乎全部色彩体系,它会帮助你丰富色彩词汇,开拓新的色彩思路。

(2)各种色彩在色立体中是按一定秩序排列的,色相秩序、纯度秩序、明度秩序都组织得非常严密。它指示着色彩的分类、对比、调和的一些规律。

(3)如果建立一个标准化的色立体谱,这对于色彩的使用和管理将带来很大的方便。

只要知道某种色标号，就可以在色谱中迅速而正确地找到它。但是，色谱也具有若干不可避免的缺点。首先，色谱只能用自己的色料制作，色料不仅受生产技术的限制，也受理论的限制。据色彩学家分析，还不可能用现有的色料印刷出所有的颜色。其次，印刷的颜色也不可能长期保存不变色。在实用美术中，色立体只能作为配色的工具，科学的工具毕竟不能代替艺术创作。

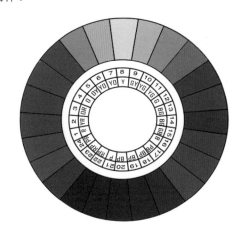

图2-40　PCCS色相环　　　　　　　　　　图2-41　PCCS色彩体系

2.3.4　混色系统

混色系统是以光学色彩为基础的色彩系统。它认为任何色彩都可以由一些基色（原色）混合而成。人们通常把红（R）、绿（G）、蓝（B）三种颜色定为三基色（或称三原色）。

现代色度学是我们认识色彩的基础，它给色彩应用制定了国际通用的色彩标准。1931年，国际照明委员会（CIE）在剑桥举行的CIE第八次会议上，以CIE－RGB光谱三刺激值为基础，统一了"标准色度观察者光谱三刺激值"，确立了CIE 1931－XYZ系统，称为"XYZ国际坐标制"。这是一个基于光学色彩的混色系统，从而奠定了现代色度学的基础。

如图2-42所示，由X，Y，Z三基色作轴的XYZ锥形空间是一个三维的颜色空间，包含所有的可见光色。这个三维的颜色空间从原点O开始延伸第一象限（正的八分之一空间），并以平滑曲线作为这个锥形的端面。从原点作射线贯穿这个锥体，射线上的任意两点表示的彩色光都具有相同的彩度，仅亮度不同。

每条从原点出发的射线与此平面的相交点就代表了其色度值——色相与纯度。把这个平面投影到（X、Y）平面，投影后在（X、Y）平面上得到的马蹄形区域就是CIE色度图，这就是目前国际通用的"CIE 1931 XY色度图"，简称"CIE 色度图"或"色品图"，如图2-43所示。

这个马蹄形的CIE色度图，包含可见光的全部色域。通过CIE色度图，我们可以测量任何颜色的波长和纯度；识别互补颜色；定义色彩域，以显示叠加颜色的效果。同时，我们还可以用CIE色度图比较各种显示器、胶卷、印刷、打印机或其他硬拷贝设备的颜色范围。CIE色度图是一个二维空间，它只反映颜色的色相和纯度，没有亮度因素。

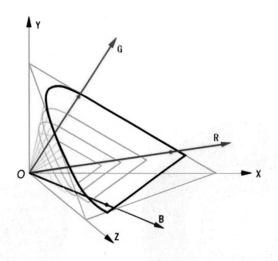

图2-42　CIE 三维颜色空间

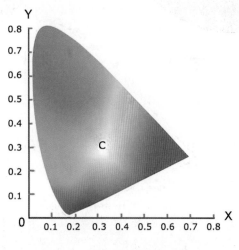

图2-43　CIE 1931XY色度图

想一想

　　CIE色彩也是计算机图形学的颜色基础。到目前为止，计算机图形学对颜色的讨论集中在通过红、绿、蓝三色混合而产生的机制上。它所使用的色彩理论就是源于CIE 1931−XYZ系统。

2.4　色彩的混合原理

　　把两种或两种以上的色彩混合起来产生新色彩的方法称为色彩混合。色彩的应用过程，就是对颜色的混合和配置的过程。灯光设计师运用色光混合原理设计舞台灯光；室内装修工

人可能会反复考虑怎样调配出设计师所要求的墙面色调；在进行染织品的设计时，设计人员必须了解或熟悉其生产工艺的混色特性。色彩的混合使颜色的魅力在人类生活中得以充分展现。色彩混合可分为加法混合和减法混合，色彩还可以在进入视觉之后发生混合，称为中性混合。

2.4.1　加法混合

加法混合亦称色光混合，即将不同光源的辐射光投照到一起，合照出的新色光，如图2-44所示。其特点是把所混合的各种色的明度相加，混合的成分越多，混色的明度就越高（色相变弱）。朱红、翠绿、蓝紫是加色混合的三原色，将这三种色光做适当比例的混合，大体上可以得到全部的颜色。朱红与翠绿混合成黄，翠绿与蓝紫混合成蓝绿，蓝紫与朱红混合成紫。混合后得到的黄、蓝、紫为色光三间色。当不同色相的两色光相混成白色光时，相混的双方可称为互补色光。图2-45所示为舞台灯光效果，在不同灯光的配合下，画面会产生别样的效果。

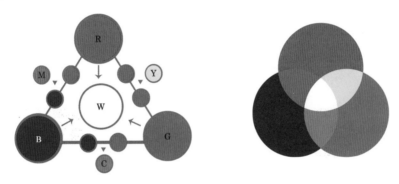

图2-44　光的三原色加法混合

图2-45　舞台灯光效果

2.4.2 减法混合

减法混合主要是指色料的混合，通常是指物质的、吸收性色彩的混合。色料（包括所有物体色）具有对色光选择吸收和反射的性质，而这种性质决定了其反射过程中由于吸收了部分色光，而反射出的色光已是减去了被吸收的部分。例如，黄颜色之所以呈黄色，青颜色之所以呈青色，是因为它们吸收了其他成分色光只反射黄光、青光。如果将黄色与青色两种颜料混合，实际上是它们同时吸收了其他成分的色光，只反射绿光，因此呈绿色；如果将红色、黄色和青色三种颜料混合，那么就等于它们共同吸收了几乎所有色光，没有剩余的色光可供反射，因此呈黑色。染料、美术颜料、印刷油墨色料的混合或透明色的重叠都属于减法混合。

减法混合的三原色是加法混合三原色的补色，即红、黄、蓝。原色红为品红，原色黄为淡黄，原色蓝为天蓝。用两种原色相混，产生的颜色为间色：红色与蓝色相混产生紫色；黄色与红色相混产生橙色；黄色与蓝色相混产生绿色。减法混合中，混合的色越多，明度越低，纯度也会有所下降。图2-46所示为颜料三原色减法混合效果图。

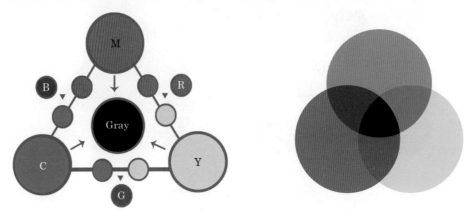

图2-46 颜料三原色减法混合

 想一想

减法混合的特点与加法混合恰恰相反，混合后的色彩在明度、彩度上较最初的任何一色都有所下降，混合的成分越多，混色就越暗、越浊。

经典案例

油画《床上》案例分析

如图2-47所示，这幅画以高度概括的单纯色块构成画面的艺术形象，体现了一种艺术观念：从美的观念和装饰的观念出发，将生活中的形象视为不同的色彩所覆盖的一个平面。

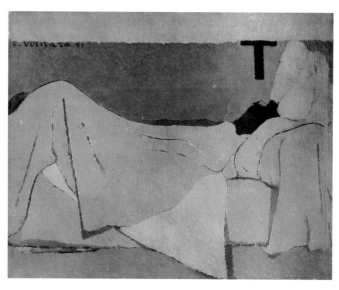

图2-47 《床上》 爱德华·维亚尔

2.4.3 中性混合

中性混合是基于人的视觉生理特征所产生的视觉色彩混合，而色光或发色材料本身并未发生变化，混色效果的亮度既不增加也不降低，而是混合各亮度的平均值，这种色彩混合的方式称为中性混合。中性混合主要有旋转混合和空间混合两种。

1．旋转混合

在回旋板上贴上几块色彩纸片，以每秒50次以上的速度快速旋转回旋板使反射光混合，称为旋转混合。例如，把红色和蓝色按一定的比例涂在回旋板上，旋转则显出红紫灰色。旋转混合的原理是视觉暂留与视觉渗合作用混色而产生的效应。旋转混合法与色料混合法近似，旋转混合的明度既不降低也不增加，而是混合各色的平均明度，故属于中性混合。例如，将红、黄、蓝三色等量置于圆盘上旋转，会呈现无彩色的灰色。图2-48所示为旋转混合效果图。

图2-48 旋转混合示例（将红、绿两种颜色旋转，混合生成橙红色）

2．空间混合

受空间距离和视觉生理的限制，眼睛辨别不出过小或过远物象的细节，会把各种不同色

块感受成一个新的色彩，这种现象称为空间混合。空间混合类似于加色混合，不同的是加色混合是投照色光的混合，空间混合是物体反射色光在视网膜上的混合。物体的反射色光已减去物体吸收的部分，经过空间混合出的颜色，其明度就低于加法混合，但却高于减法混合，是混合色的平均明度，属中性混合范畴。

　　空间混合（并置混合）在美术表现中应用十分普遍，印象派画家修拉就用点彩（并置）的方法增加色彩的明度和刺激性。马赛克镶嵌壁画及纺织品中经纱、纬纱交叉的混合现象都是利用视觉的空间混合取得色彩丰富、强烈的艺术效果，如图2-49所示。

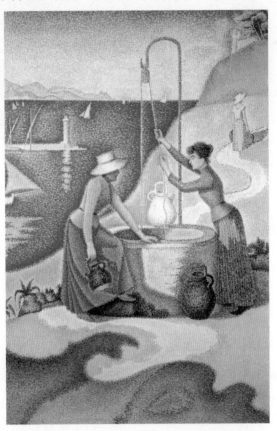

图2-49　《井边的女子》　保罗·西涅克

 综合案例解析

"不同色彩区域的田地"分析

　　如图2-50所示，以绿色的田园作为主要表现对象。大面积的绿色植物使人感觉舒缓、随和、充满希望。鲜艳红色的出现，既有画龙点睛之妙，又协调了整个画面的色感。明暗效果不一的田地区域，让整个画面的色彩更加自然、和谐。

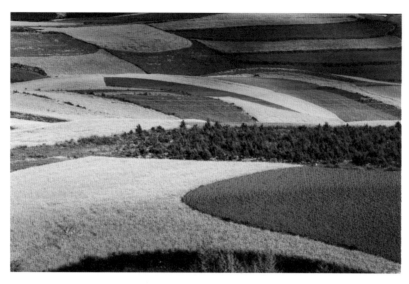

图2-50　不同色彩区域的田地

色彩的基本原理是进行色彩研究的基本理论，只有真正掌握色彩的理论知识，才能进行各方面的色彩训练。要想看到色彩，光、物体、眼睛三者缺一不可，这三个方面的差异产生了丰富变化的色彩。色彩具有色相、明度、纯度三个基本要素，可分为有彩色和无彩色两大类。色彩名称的语言表达有较大局限性，色相环体现了色彩三要素中的色相因素。目前，较为科学的表达是色立体，孟塞尔色立体、奥斯特华德色立体、日本色彩研究所色立体是广泛使用的三种色立体。

通过本章的学习掌握色彩的种类和属性；理解光与色；了解光源与光的传播状态。

通过设置主题将思政内容融入色调变化及色彩的分析与借鉴中，主题一为《七彩中国》，在中国文化语境下找到相应颜色的各种色调的变化，从而以颜色调式为媒介实现关注民族文化、民族色彩、坚定文化自信的目的。主题二为《价值观的颜色》，根据社会主义核心价值观的内涵，通过颜色的分析、调研凝练并总结出对相应价值观的色彩种类，色彩关系、面积配比，并结合理解与认知对相应的价值观内容进行艺术的表达，该课题内容是以颜色分析为手段，树立和践行社会主义核心价值观的意识。

一、填空题

1．光的物理性质由光波的_____和_____两个因素决定。

2．由各种光源发出的光，其光波的长短、强弱、比例、性质的不同，形成了不同的色光，叫_____。

3．三色中的任何一色，都不能用另外两种原色混合产生，而其他色可由这三色按一定的比例混合出来，这三个独立的色称为_____。

4．用间色与另一种间色或间色与互补的原色搭配出来的颜色叫_____。

5．物体间色彩的差异取决于光源以及物体表面_____与_____的能力。

二、选择题

1．色彩的三要素是指色彩具有的（　　）。

A．色相　　　　　　　B．明度　　　　　　　C．纯度　　　　　　　D．明亮

2．色立体是用三维立体的形式把色彩的明度、色相和纯度的关系全部得以呈现的色彩体系。这一体系分为（　　）类。

A．1　　　　　　　　B．2　　　　　　　　C．3　　　　　　　　D．4

3．英国科学家牛顿在（　　）年发现，把太阳光经过三棱镜折射，然后投射到白色屏幕上，会显出一条像彩虹一样美丽的色光带谱，从红开始，依次相接的是橙、黄、绿、青、蓝、紫，共七色。

A．1663　　　　　　B．1664　　　　　　C．1665　　　　　　D．1666

三、简答题

1．色彩是怎样产生的？结合生活实例说明光与色的关系。

2．什么是色立体？色立体有什么作用？

3．试叙述色彩的三要素及相互关系。

4．举例说明有彩色与无彩色在设计中的应用。

第3章

色彩的推移

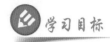 学习目标

- 把握色彩推移的节奏和构图关系。
- 训练色彩配比的调色技术。
- 重点掌握色相推移、明度推移、纯度推移、冷暖推移、综合推移的基本方法，并在实践中运用。

技能要点

1. 把握色彩推移的节奏和构图关系。
2. 熟练掌握色彩配比的调色技术。

案例导入

色彩推移是大自然中存在的一种普遍现象，如新老树叶的颜色产生由深到浅、由一种颜色向另一种颜色的渐变，其具有秩序感、运动感，因而在设计中得到了广泛的应用。例如，大世界商城的标志设计就是一个成功运用色相推移的范例，如图3-1所示。

图3-1　大世界商城的标志设计　陈绍华

本标志将太阳和凤凰的形象相结合，表达东方文化色彩，设计灵感来自民间音乐《百鸟朝凤》。在色彩处理上用色相推移的方式产生丰富的色彩变化，寓意大世界商城的货品丰富。

色彩推移的概念

　　色彩推移是指色彩按照一定的规律进行的渐变构成形式，通过逐渐的、循序的、有规律的、有联系的变化来获得一种运动感。色彩推移构成是一个色阶连着一个色阶，后一个色阶包含前一个色阶中的主要成分的移动变化，使一个色彩不知不觉地变成另一个色彩。大自然中普遍存在着色彩推移现象，如图3-2～图3-4所示。

图3-2　大自然中的色彩推移（1）　　　　图3-3　大自然中的色彩推移（2）

图3-4　大自然中的色彩推移（3）

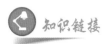　*知识链接*

　　一般来说，色彩推移有色相推移、明度推移、纯度推移、冷暖推移、综合推移等基本形式。色彩推移的特点是具有强烈的运动感、节奏感和装饰性，有时还会产生丰富的空间变化。

3.2 色相推移

色相推移是指将色彩按色相环的顺序，由冷到暖或由暖到冷进行渐变排列的一种形式。如按光谱的波长顺序构成的色相推移，不管由多少色阶组成都称为"全色相推移"。为了使画面丰富多彩，色彩亦可选用含白色或浅灰色、中灰色、深灰色甚至黑色的色相环。自然现象中的彩虹就是一组色相推移的序列，具有令人赏心悦目的色彩效果。

色相推移可以使用2～3个纯色的重复构成，2个纯色中间可以再加上1个过渡的颜色，使推移更流畅、自然。色相推移的构成能产生热烈、明快、活泼的画面效果。

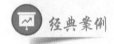 经典案例

"微标"案例分析

图3-5中，设计者采用了一张香港海岸线的照片，并沿此海岸线标明了13个竖框。然后，他建立了一道水平的彩虹，从左边的粉红色开始，逐渐过渡到黄、绿、蓝、紫，又回到粉色、橙色（暖色），用色相推移的方式来表达主题。

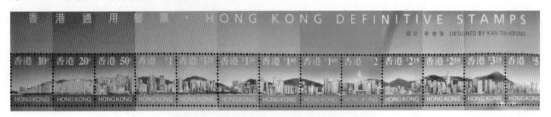

图3-5　香港通用邮票　KAN TAI –KEUNG

图3-6中的图形元素是根据清朝皇帝的龙袍图案简化而成，意在表达客户是"皇帝"，设计工作是给"皇帝"绣龙袍（塑造形象）。在表现形式上，采用色彩推移的方式来进行效果表现。

图3-6　陈绍华设计工作室广告图案　陈绍华

经典案例

"T恤" 案例分析（一）

图3-7所示T恤的图案设计采用纯度比较高的色彩，用色相推移的方式来进行设计，色彩鲜艳。每种色彩之间用黑色进行分隔，降低了对比的程度，令色彩更和谐。

图3-7　T恤设计

HP打印机招贴、美国平面艺术学院（AIGA）竞赛和展览海报、色相推移示例分别如图3-8～图3-10所示，均是采用色相推移的方式来表达画面效果。

图3-8　HP打印机招贴

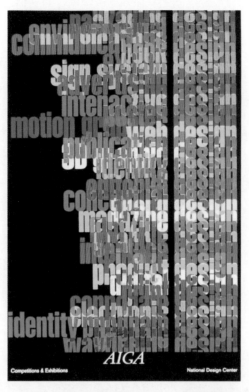

图3-9　美国平面艺术学院（AIGA）竞赛和展览海报

图3-10　色相推移示例　陈立

3.3 明度推移

明度推移是指把一种颜色加白、加黑形成的明度等差级系列色彩，由浅到深或由深到浅进行排列、组合的一种渐变形式。明度推移给人以明显的空间深度和光影幻觉。

在明度推移中不宜选用明度太高的颜色，因明度太高，加白以后产生的明度级数较少，推移效果不明显。可用一色，也可用多色，但要避免让人产生眼花缭乱的感觉。

"T恤"案例分析（二）

图3-11所示的T恤图案采用明度推移的方式，产生明显的秩序感，给人以典型、清新的印象。

图3-11　T恤图案

图3-12～图3-15为运用明度推移方式设计的优秀案例。

图3-12　明度推移　熊雅雯

图3-13　明度推移　刘纯

图3-14 两种颜色的明度推移 王维航

图3-15 多种颜色的明度推移 佚名

3.4 纯度推移

　　纯度推移是指将从鲜到灰或由灰到鲜的逐渐变化的颜色序列在画面上进行排列、组合的构成形式。构成中纯色和晦色的明度可有变化，但不宜太悬殊，如图3-16～图3-18所示。

图3-16 纯度推移 陈立

图3-17 纯度推移 陈思洁

图3-18 纯度推移 杨俏

3.5　冷暖推移

　　冷暖是人对色彩联想的结果。一般来说，红色、橙色、黄色让人联想到太阳和火，有温暖感，是暖色。蓝色、绿色让人联想到夜晚、水、蓝天，有冷的感觉，是冷色。由暖色逐渐变化到冷色或由冷色逐渐变化到暖色所组成的色彩推移都称为冷暖推移。冷暖推移除具有推移构成所具有的律动美外，还具有明确的冷暖色彩对比，画面感觉更为活泼，如图3-19、图3-20所示。

图3-19　冷暖推移　皮焕景

图3-20　冷暖推移　陈立

3.6　综合推移

　　综合推移是指综合运用色彩的三属性，在色相、明度、纯度三个方面或两个方面都进行渐变推移的构成形式。由于有色彩三要素的多项介入，表现的效果更为丰富，但要注意整体效果，以免产生杂乱的效果，如图3-21所示。

图3-21　综合推移　孟瑜婷

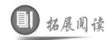 拓展阅读

色彩推移的构图应充分运用平面构成课程中学习的知识,遵循画面构成的基本原则,合理安排形体,以达到画面均衡、美观的效果。在形象选择上,可以是抽象的形体,如点、线、面和简单的几何形体,亦可以是较简洁的具象造型。在手法上,可以充分运用错位、透叠、变形等,表现画面的空间感和层次感。

 综合案例解析

"淘宝网店logo设计"分析

图3-22为淘宝网店logo设计。设计师通过简单、有趣的创意,展示店铺的特色和产品。图标文字的色彩搭配非常协调,没有太过刺眼的色调,却使整个气氛显得活跃,彰显年轻人的时尚。

图3-22 淘宝网店logo设计

 本章小结

色彩推移是色彩构成最基础的训练方式,通过色彩推移的训练掌握色彩的色相、明度、纯度3种属性的性格特征。色彩推移是一种特殊的作品形式,具有强烈的运动感、节奏感和装饰性,甚至还有丰富的空间变化。色彩推移构成往往会产生丰富的、令人意想不到的效果。

 课程思政

"廉"是中华民族优秀传统文化之一,几千年以来,我国廉政制度代代相传,廉政思想源远流长,廉政人物灿若繁星,共同构成丰富而深刻的廉政文化。中国共产党成立以来,不忘初心、牢记使命,赋予了廉政文化新的时代内涵和鲜明的时代特色,并使之不断发扬光

大。因此学习用色彩表现中国传统廉政文化，传递情感是本章的一大目的。本章可以将色彩知识、色彩应用及感受，带入更加广阔的传统廉政文化领域。

一、填空题

1. 色彩推移是指色彩按照一定的规律进行的渐变构成形式，通过_____、_____、_____、_____来获得一种运动感。

2. _____是指将色彩按色相环的顺序，由冷到暖或由暖到冷进行渐变排列的一种形式。

3. _____是指把一种颜色加白、加黑形成的明度等差级系列色彩，由浅到深或由深到浅进行排列、组合的一种渐变形式。

二、选择题

1. （　　）是指将从鲜到灰或由灰到鲜的逐渐变化的颜色序列在画面上排列、组合的构成形式。

　　A．色彩推移　　　　　　　　B．明度推移
　　C．综合推移　　　　　　　　D．纯度推移

2. （　　）是指综合运用色彩的三属性，在色相、明度、纯度三个方面或两个方面都进行渐变推移的构成形式。

　　A．色彩推移　　　　　　　　B．明度推移
　　C．综合推移　　　　　　　　D．纯度推移

三、简答题

1. 各种形式的色彩推移在视觉感受上有什么特点？
2. 简述明度推移的概念。
3. 简述色彩推移的种类和特点。

第4章

色彩的对比与调和

 学习目标

- 了解色彩对比的构成形式，以及色彩对比形成的视觉效果。理解和掌握色彩对比的基本原理和表现方法。通过训练，提高和强化学生的色彩应用和表现能力。
- 掌握色彩调和的方法和规律，能够在实际设计中进行很好的色彩搭配。通过对色彩规律的认识，培养学生的色彩感知能力、理解能力和运用能力。

技能要点

1. 掌握明度九调和纯度九调的配色方法。
2. 灵活应用各种色彩对比与调和的方法。

案例导入

美国营销界总结出"7秒定律"，即消费者会在7秒内决定是否有购买商品的意愿。商品留给消费者的第一印象可能引发消费者对商品的兴趣，其希望在功能、质量等其他方面对商品有进一步的了解。如果企业对商品的视觉设计敷衍了事，失去的就不仅仅是一份关注，更将失去一次商机。而在这短短的7秒内，色彩的决定因素占67%，这就是20世纪80年代出现的"色彩营销"。

因此，色彩的设计对于商品的销售起了巨大的作用。合理选择色彩，正确应用色彩的对比与调和，提高色彩搭配的能力，正是本章要解决的问题。

4.1 色彩的对比

不同色彩之间的差异所形成的对比，称为色彩对比。色彩对比的强弱与差异的大小相关。差异越大，色彩对比越强，反之越弱。

色彩对比分为同时对比和连续对比两种类型。

同时对比是指同一时间、同一地点、同一条件下进行的色彩对比。同时对比中的颜色会产生同时性效应，如红绿并置，红的更红，绿的更绿。

连续对比是指不同时间下，先后看到的两种或两种以上颜色产生的对比。连续对比会产生视觉残像，先观察的色彩时间越长，连续对比的效果越强，反之越弱。

4.1.1 明度对比

将不同明度的色彩并置产生的对比，称为明度对比。任何彩色图像，转换成黑白图像后，层次关系依然存在，这种关系就是明度关系。明度可以脱离色相、纯度而独立存在。

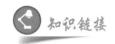

以黑、白、灰系列的9个明度阶梯为基本标准可以进行明度对比强弱的划分，然后可以用不同明度的色阶搭配构成不同的对比。

低明度基调：画面明度以1～3级色阶为主。低明度色彩朴素、沉着、厚重，可带来阴郁、压抑、孤寂的感觉。

中明度基调：画面明度以4～6级色阶为主。中明度色彩稳定、平和、朴实，可带来稳健、中庸的感觉。

高明度基调：画面明度以7～9级色阶为主。高明度色彩清亮、优雅、活泼，可带来欢快、轻松、柔和的感觉。

长调：明度对比高，明度差在7级及以上的色彩组合，也称明度强对比。

中调：明度对比中等，明度差在4～6级的色彩组合，也称明度中对比。

短调：明度对比弱，明度差在3级以内的色彩组合，也称明度弱对比。

图4-1所示为明度对比调式示意图。

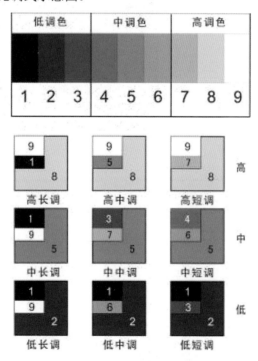

图4-1 明度对比调式示意图

高长调：高明度基调强对比，积极、刺激、对比强烈、视感鲜明。

高中调：高明度基调中对比，明快、鲜亮、活泼。

高短调：高明度基调弱对比，优雅、柔和、女性化。

中长调：中明度基调强对比，力度强、男性化。

中中调：中明度基调中对比，含蓄、丰富、朦胧。

中短调：中明度基调弱对比，模糊、平板、质朴。

低长调：低明度基调强对比，低沉、爆发性。

低中调：低明度基调中对比，苦闷、寂寞。

低短调：低明度基调弱对比，忧伤、失望。

这些明度对比规律和效应，对于无彩色和有彩色同样适用。在色彩构成实践中，应根据不同需要，选择不同调式来表现主题：活泼欢快的主题可采用高长调；较沉闷压抑的主题可采用低中调或低短调；强烈爆发性的主题可采用高长调、中长调或低长调；等等。高长调、低长调、明度九大调练习、明度九调练习、高中调如图4-2～图4-6所示的效果图。

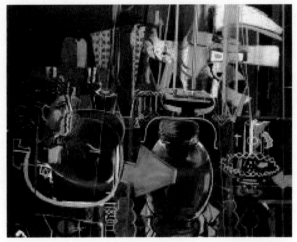

图4-2　高长调　卢弗西埃恩的雪景　西斯莱　　图4-3　低长调　画室（第2号）　布拉克

图4-4　明度九大调练习　熊雅雯　　　　图4-5　明度九调练习　陈立

图4-6 高中调 静物 莫兰迪

4.1.2 纯度对比

由色彩之间的纯度差异产生的对比，称为纯度对比。图4-7、图4-8所示为纯度对比基调示意图和纯度九调示意图。纯度对比强弱取决于纯度差，其分为以下三种类型。

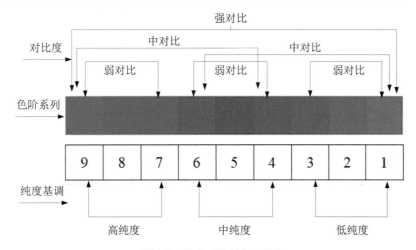

图4-7 纯度对比基调示意图

纯度弱对比：构成画面的主色之间纯度差在3级以内的对比。

纯度中对比：构成画面的主色之间纯度差在4～6级的对比。

纯度强对比：构成画面的主色之间纯度差大于6级的对比。

根据画面中用色的纯度差异，各纯度又可分为以下三种基调。

低纯度基调：画面中低纯度色彩占大部分面积（约70%）时，形成低纯度基调，即灰调。其色相感觉弱，易产生脏灰、含混、无力等模糊形象，如图4-9所示。

中纯度基调：画面中中纯度色彩占大部分面积（约70%）时，形成中纯度基调，即中调。其具有耐看、平和、自然的感觉，如图4-10所示。

高纯度基调：画面中高纯度色彩占大部分面积（约70%）时，形成高纯度基调，即鲜调。其具有强烈、鲜明、色相感强的感觉，如图4-11所示。

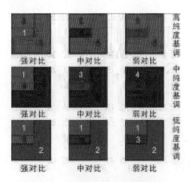

图4-8　纯度九调示意图

图4-9　低纯度基调弱对比

图4-10　中纯度基调中对比

图4-11　高纯度基调强对比

 拓展阅读

为了加强色彩的感染力,不一定依赖色相对比,要想突出某一种主色,可降低辅色的纯度去衬托主色,这样就会主次分明、主题突出,如图4-12所示。

图4-12　纯度对比　郑芳　周才伟

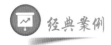

经典案例

"纯度对比渐变"案例分析

图4-13中，用纯度渐变来展示画面所呈现的效果，图像的模糊程度也正是色调变化的重要体现。

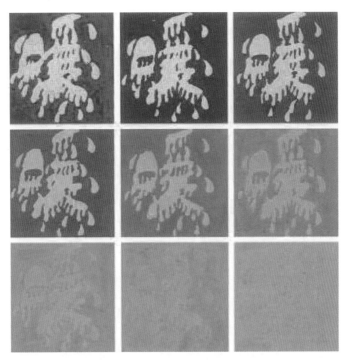

图4-13　纯度对比渐变练习　刘佳乐

4.1.3　色相对比

色相是感知色彩的关键，是色彩关系的灵魂。由色彩之间的色相差异产生的对比，称为色相对比。色相对比同时伴随着明度、纯度方面的对比。色相对比的强弱可以用色彩之间在色相环上的距离角度来表示，如图4-14所示。

同类色相对比：色相在色环中距离角度为15°左右产生的对比，是最弱的色相对比。如黄色与黄绿色的对比。特点：距离角度为15°内的色相一般看作同类色相，要依靠明度与纯度的差异对比来丰富画面。

近似色相对比：色相在色环中距离角度为45°左右产生的对比，是较弱的色相对比。如黄色与绿色的对比。特点：画面色调和谐、统一。色相差别比同类色相稍大，仍要依靠明度、纯度的差异对比来丰富画面。

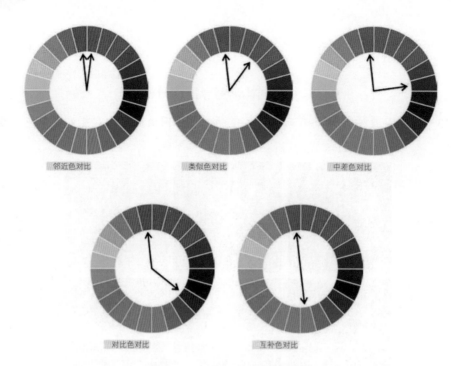

图4-14　色相对比类型示意图

图4-15所示为同类色相对比与近似色相对比效果。

同类色相对比　　　　　　　　　近似色相对比

图4-15　色相对比　李敏

　　中差色相对比：色相在色环中距离角度为90°左右产生的对比，是色相中对比。如黄色与蓝绿色的对比。特点：画面色彩丰富，色彩差异逐渐拉大但不至于对立，容易统一和谐。

　　对比色相对比：色相在色环中距离角度为120°左右产生的对比，是色相强对比。如黄色与蓝色的对比。特点：色彩差异大，画面色彩丰富，对比强烈，因而视觉更强烈、更鲜明。

　　图4-16所示为中差色相对比和对比色相对比效果。

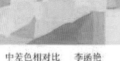

图4-16　色相对比

互补色相对比：色相在色环中距离角度为180°左右的对比，是色相最强的对比。如黄色与紫色的对比。特点：色相对比的极致，画面对比最强烈、刺激，具有强烈的视觉冲击力，要注意合理搭配。图4-17、图4-18所示为互补色相对比的效果。

图4-17　互补色相对比　邹春兰　　　　　图4-18　互补色相对比练习　陈立

4.1.4　冷暖对比

由色彩的冷暖感觉差别而形成的对比，称为冷暖对比。色彩的冷暖感觉来源于人们的心理反应而非色彩本身，与人们的生活经验相关联，是联想的结果。在冷暖色对比中，冷色愈冷，暖色愈暖。

在色相环的两端，蓝绿色称为冷极色，红橙色称为暖极色。两极之间的紫色和绿色为中性色，其将色环划分为暖色系和冷色系。从色彩感觉上来说，暖色往往带给人们的是温暖、喜庆、向上、热情、浓密、不透明、重、干燥、近的心理感觉；冷色则带给人们的是寒冷、颓废、冷淡、稀薄、透明、轻、潮湿、远的心理感觉。

暖调：画面70%以上色彩为暖色占据，如图4-19所示。

冷调：画面70%以上色彩为冷色占据，如图4-20所示。

图4-19 展示设计 暖调　　　　　　　　　　　图4-20 展示设计 冷调

"冷暖调色彩构成"案例分析

在实际运用中，不同的色彩组合会产生不同程度的冷暖对比：冷极色和暖极色的对比最强；冷极色与暖色、暖极色与冷色的对比次之。我们应根据不同的设计需求，配合其他要素如明度、纯度的变化，设计合适的冷暖对比（见图4-21）。

图4-21 冷暖调色彩构成 刘亚

4.2　影响色彩对比的因素

色彩总是通过一定的面积、形态、位置、肌理表现出来，这些因素的变化与差别会引起色彩感受和情感的相应变化，是设计师在设计实践过程中的一种有效的色彩思维方向。

4.2.1　面积对比

不同色彩在画面中所占的面积比例的变化引起的色相、明度、纯度、冷暖等方面的对比称为面积对比。一种色彩在画面中与其他色彩形成的面积的比例对整个画面的主色调起着决定性的作用。色彩的面积对比对色彩对比的影响最大，色彩间如果面积一样，互相之间产生平衡，对比效果最强；色彩间如果面积比例发生此消彼长的变化，即一个面积扩大、一个面积缩小，则产生烘托、强调的效果，对比随之变弱，由面积大的一方主控画面的色调。图4-22、图4-23所示为冷暖面积对比效果。

图4-22　面积对比　孟瑜婷　　　　　图4-23　面积对比　牛瑜杨

设计实践中，要产生明快和谐的色彩舒适感，多选用明度高、彩度低、对比弱的大面积色彩对比；要引起视觉兴趣，又不过分的刺激，多选用中等程度的中等面积对比；小面积的强对比，容易引起公众注意，通常运用在标志一类的设计中。

4.2.2　形态对比

一种色彩的出现总是伴随一定的形态，形状的变化会影响色彩的对比强弱。形状轮廓越完整且外轮廓简单者，对比效果越强；形状分散且外轮廓复杂者，对比效果就相对减弱。图4-24所示为形态对比效果。

图4-24　形态对比

在设计色彩时，形状和色彩的表现力是相辅相成的。为达到丰富的画面效果，可用形态简单的个体或组合搭配单纯的色彩以产生最强的对比效果；简单形态可搭配相对复杂的色彩来增强对比效果；而复杂形态再搭配复杂色彩，则会呈现零对比效果，同时使整个画面杂乱。

4.2.3 位置对比

当两种或两种以上差异色彩并置时，距离越远对比越弱，距离越近对比越强。但对于相近色，距离越近对比相对弱一些；对于对比色，距离越近对比反而越排斥，距离越远对比反而越缓和。两色接触时对比强，两色切入时更强些，一色包围一色时最强。

4.2.4 肌理对比

肌理是指物体表面的纹理。物体的材料性质对色彩感的影响很大。一般来说，表面光滑的物体反光强，从而减弱了自身色彩，如玻璃制品、金属等。而表面粗糙的物体吸收光的能力差，反光也就弱，更凸显自身色彩，如毛衣等。

利用肌理对比，尝试设计对象的不同肌理有助于我们更准确地传达设计意图，达到特定的视觉效果。比如，邻近色的肌理对比搭配可以弥补单调感，丰富视觉感觉，更有审美乐趣。图4-25所示为塔皮埃斯的综合材料的绘画艺术作品。

图4-25　综合材料　塔皮埃斯

4.3 色彩的调和

在两种或两种以上组成的色彩结构内部，通过有秩序、有条理地组织协调，达到和谐统一的色彩关系叫色彩调和。

调和与对比是既对立又统一的辩证关系。色彩的对比是绝对的，而调和是相对的，对比是目的，调和是手段，调和与对比都是构成色彩美感的要素。

色彩调和是为了完善色彩关系，协调色彩秩序，平衡生理视觉平衡。从色彩的质与量出发，可把色彩调和的基本原理分为类似调和与对比调和。图4-26～图4-29所示为不同主体中的绘画艺术作品。

图4-26　绘画中的色彩调和　阳光下的大树　克劳斯

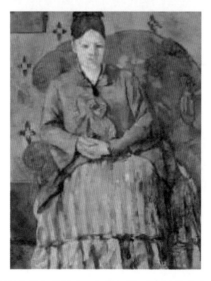

图4-27　绘画中的色彩调和　坐在红扶手椅里的塞尚夫人　塞尚

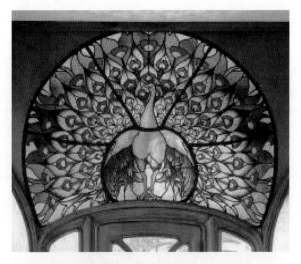

图4-28 室内装饰中的色彩调和 孔雀 约瑟夫·雅南

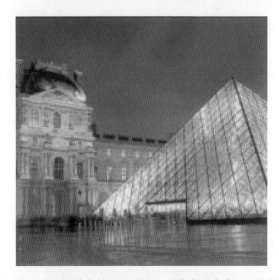

图4-29 建筑设计中的色彩调和 巴黎卢浮宫广场 许坚摄

4.3.1 类似调和

类似调和是指由两种及两种以上近似色彩组成的调和。类似调和追求色彩关系的一致性和统一感。明度对比中的高短调、中短调、低短调，色相对比中的近似色相对比，都可构成类似调和。类似调和有同一调和与近似调和两种形式。

1．同一调和

同一调和是指在色相、明度、纯度三要素中，各色彩之间保持其中一个或两个要素不变，而变化其余要素的调和，如图4-30所示。比如，各色彩间保持明度不变，而调整色相与纯度；或同时保持色相、明度不变而调整纯度。三要素中一种要素相同时，称为单性同一调

和（见表4-1）；两种要素相同时称为双性同一调和（见表4-2）。双性同一调和比单性同一调和更有一致性和统一感。

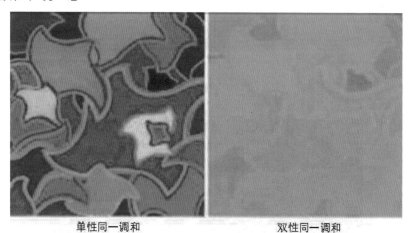

单性同一调和　　　　　　　　　　　　　　双性同一调和

图4-30　同一调和

表4-1　单性同一调和

单性同一调和	同一明度调和	变化色相与纯度
	同一色相调和	变化明度与纯度
	同一纯度调和	变化明度与色相

表4-2　双性同一调和

双性同一调和	同色相同纯度调和	变化明度
	同色相同明度调和	变化纯度
	同明度同纯度调和	变化色相

2. 近似调和

近似调和是指在色相、明度、纯度三要素中，各色彩之间有一个或两个要素近似，而变化其余要素的调和。比如，各色彩间明度近似，则调整色相与纯度，或色相、明度近似而调整纯度。在色立体中相距较近的色彩组合，其色相、明度、纯度都比较近似，能得到调和感很强的近似调和。近似调和又分为单性近似调和（见表4-3）及双性近似调和（见表4-4）。近似调和比同一调和的色彩关系有更多的变化因素。

表4-3　单性近似调和

单性近似调和	近似明度调和	变化色相与纯度
	近似色相调和	变化明度与纯度
	近似纯度调和	变化明度与色相

<div align="center">表4-4　双性近似调和</div>

双性近似调和	近似色相、纯度调和	变化明度
	近似色相、明度调和	变化纯度
	近似纯度、明度调和	变化色相

同一调和和近似调和都是在同一中求变化，应根据具体的应用来处理好要素之间的关系，如图4-31、图4-32所示。

<div align="center">图4-31　单性近似调和　啤酒包装设计　卢小林</div>

<div align="center">图4-32　双性近似调和　郑芳</div>

4.3.2　对比调和

对比调和中的色彩的各要素可能都处于对比状态，要通过色彩间不同明度、色相、纯度的色彩关系处理形成有节奏、有韵律的且和谐的色彩效果，而有条理、有秩序的统一组织的

方法，就称为对比调和，也叫秩序调和。

拓展阅读

对比强烈的两色中，混入相应的等差、等比的色彩渐变，从而达到对比的和谐。

对比色中，混入同一种色彩，从而达到和谐。

对比色中，放置相应的小面积的对比色，通过面积的变化达到和谐。

经典案例

"对比调和" 案例分析

通过等差的渐变调和，达到红蓝对比的和谐统一，如图4-33所示。

通过面积变化达到调和，如图4-34所示。

图4-33　等差的渐变图

图4-34　铁木箸包装设计　熊俊

4.3.3　色彩调和与面积

调和既是对比的对立面，那么减弱面积对比的方法也就是色彩面积的调和方法。在色彩面积对比中，对比各色的面积越接近，调和的效果越差；对比各色的面积对比越大，调和的效果越好。

歌德认为色彩的力量取决于明度与面积。他将一个圆分成36个等分扇形，以表示色彩的

力量比，把太阳纯色的6色相（青、蓝合并为一色）按比例分布。也就是说，只有按这种比例的色光混合后才是白光。各色相的明度比例如下。

<p align="center">黄：橙：红：紫：蓝：绿＝9：8：6：3：4：6</p>

从圆周上可以看出，面积和明度刚好成反比，这样我们可以得到每对补色的调和面积比。比如，橙色明度是蓝色的2倍，要达到和谐的色彩平衡，橙色只要蓝色的1/2就可以了。各对补色的调和面积比如下。

<p align="center">红：绿=1/2：1/2
黄：紫=1/4：3/4
橙：蓝=1/3：2/3</p>

"万绿丛中一点红"，就是典型的色彩面积调和。红与绿这对补色，万对一的比例只是夸张的手法。从歌德的数量关系看，等面积的红与绿就能达到和谐的平衡，但是面积越接近，调和的效果反而越不明显，因此要突出红的醒目，就要拉大其与绿的面积对比，面积对比越大，调和的效果越好。

"可口可乐夏季海报"案例分析

在可口可乐夏季海报系列之四中，小面积的黄绿色与大面积的红橙色对比，既突出了主体，又有调和的效果，如图4-35所示。

<p align="center">图4-35　可口可乐夏季海报系列之四　麦志勤</p>

 综合案例解析

海报色彩对比与调和

在色彩的组合与配置中，对比与调和是普遍现象，两者之间存在着既互相排斥又互相依存的关系。色彩的对比与调和，是不能分开的一对矛盾统一体。调和是对比的对立面，但两者又是相辅相成、互动互生的辩证关系。色彩的对比是绝对的，调和是相对的；对比是目的，调和是手段。调和与对比都是构成色彩美感的要素。

在色彩的运用中，没有绝对的对比，也没有绝对的调和，而是在对比之中求调和、调和之中有对比。

1．大调和小对比

以调和为主导的小面积内的色彩对比，称为大调和小对比。调和占画面主导优势，是前提，是条件限制。对比是条件限制内的变化突破。大调和小对比的运用会使画面在色彩平衡中又有跳跃。这种新的平衡关系不仅要利用色彩三要素来获得对比效果，还要通过画面的疏密关系、结构关系和色彩空间关系等要素来表现对比关系，如图4-36所示的招贴设计海报效果。

图4-36　大调和小对比　招贴设计

2．大对比小调和

大的对比不容易形成画面主调，在面积上要反复考虑。在大对比的前提下，更容易探求色彩表现上的创新，通过一些局部的调整处理，可以使对比增强或减弱。大对比的设计可以增强画面的远视效果，在户外广告中运用的比较多，能产生清晰、醒目甚至具有震撼力的视觉效果。例如，儿童服装品牌系统设计海报效果，如图4-37所示。

图4-37 大对比小调和 儿童服装品牌系统设计 Paul Kagiwada

本章小结

　　每一种色彩都不是孤立存在的，总是与其周围环境的色彩相依存。色彩与色彩之间的差异性形成对比关系；而色彩与色彩之间的相似性，则形成一种调和关系。色彩调和是相对于色彩对比而言的，色彩对比与色彩调和是一对矛盾的统一体，两者是相互依存的关系。色彩对比与色彩调和是色彩表现的重要手段，色彩对比可以使画面更加丰富多彩，色彩调和可以使画面整体和谐。而设计色彩的和谐，则取决于色彩对比与色彩调和关系的适度，使色彩设计符合多样、统一的形式美规律。多样变化中求同一、同一中求变化，是取得美感的规律，也是取得色彩和谐的关键所在。色彩对比与色彩调和是色彩构成中重要的核心理论，也是评判作品优劣的标尺。

课程思政

　　在设计色块外形整体借鉴了奥斯特瓦德色彩体系的三角形形状，但填充的内容都是中国元素，它表现了中国视野下的色彩。不同时期传统文化关于颜色的表现风格与特色，无论是民间艺术的粗犷朴实，还是文人艺术的典雅隽秀，都表现了中华民族的伟大创造力，斑斓的色彩及具有冲击力的视觉展示，将新时代、新视角的七彩中国进行了设计化的呈现。

一、填空题

1．色彩对比分为＿＿＿＿＿＿和＿＿＿＿＿＿两种类型。

2．将不同明度的色彩并置产生的对比，称为＿＿＿＿＿＿。

3．色相是感知色彩的关键，是色彩关系的灵魂。由色彩之间的色相差异产生的对比，称为＿＿＿＿＿＿。

4．冷暖对比中的各色，冷色＿＿＿＿，暖色＿＿＿＿。

5．画面＿＿＿＿＿以上色彩为暖色占据，称为暖调。

二、选择题

1．色相在色环中距离角度（　　）左右产生的对比，称为同类色相对比。
A．5°　　　　　　B．10°　　　　　　C．15°　　　　　　D．20°

2．画面（　　）以上色彩为冷色占据，称为冷调。
A．40%　　　　　　　　　　　　B．50%
C．60%　　　　　　　　　　　　D．70%

3．（　　）是指物体表面的纹理，物体的材料性质对色彩感的影响很大。
A．肌理　　　　　　　　　　　B．面积
C．形态　　　　　　　　　　　D．位置

三、简答题

1．如何理解色彩的对比与调和的关系？

2．分别分析明度九调、纯度九调各种调式的特征。

3．分析色彩对比与调和关系在现代设计中的作用及意义。

4．谈谈在设计实践中如何运用色彩调和的原理和方法。

1．明度对比九调训练。

要求：选用有彩色和无彩单色均可，以一个图形，通过加黑和加白变换明度的方法，做高长调、高中调、高短调、中长调、中中调、中短调、低长调、低中调、低短调等明度九调练习，注意准确表现各明度调式的组成关系。尺寸：每幅9 cm×9 cm。

2．纯度对比构成训练。

要求：用变换纯度的方法，以一个图形，分别用高纯度基调、中纯度基调、低纯度基调表现，并标示对比强度。尺寸：每幅10 cm×10 cm。

3. 色相对比构成训练。

要求：选3～5种高纯度色，以一个图形分别用同类色、近似色、中差色、对比色、互补色做色彩构成练习。注意色彩、面积、形态、位置以及肌理的运用。尺寸：每幅10 cm×10 cm。

4. 色彩调和训练。

要求：依据色彩调和的原理，分别做类似调和、对比调和、大调和小对比、大对比小调和各一张。尺寸：每幅10 cm×10 cm。

第5章

色彩构成的综合训练

学习目标

- 重点掌握色彩换调训练的方法和手段，并理解色彩调式与色彩心理、色彩对比属性以及色彩调和法则的关系。
- 运用感性认知与理性分析思维，掌握通过独特的视角观察并采集色彩再重构画面的方法和手段。通过色彩的采集与重构训练丰富和拓展色彩的应用手段及表现方法。
- 掌握色彩空间混合的基本原理和表现方法，通过空间混合训练提高和强化色彩的应用与表现能力。
- 体验与感受不同肌理画面触觉和视觉效果，大胆尝试色彩肌理的制作方法。

技能要点

掌握色彩不同形式下的表现规律、视觉效果、基本原理及表现技法。

案例导入

苏州博物馆新馆是世界著名建筑大师贝聿铭的"封刀之作"，其基本色调是灰、白两色，正是粉墙黛瓦的苏州所常用的传统色。设计师从苏州传统建筑中抽出色彩、造型等设计元素，运用钢材和玻璃对传统建筑进行了重构，体现了错落有致的江南特色。博物馆的建筑和园艺古意盎然，简洁的直线条散发着现代气息，在贝聿铭手中，国际理念和中国品位水乳交融。

图5-1（a）为苏州博物馆新馆，图5-1（b）为苏州传统建筑。设计师在苏州博物馆新馆的色彩处理上，运用了色彩的采集与重构的方法，保留了原有建筑的风貌，与周边建筑很协调，同时又极具现代感。

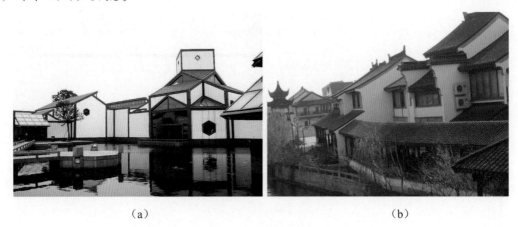

（a）　　　　　　　　　　　　　　　　（b）

图5-1　苏州园林艺术

5.1 色彩的色调构成

色调是指一个色彩整体构成倾向的总概念，即一件作品的全部色彩所造成的总的色彩效果。色调是一个色彩组合的总体特征，是一个色彩组合与其他色彩组合相区别的体现。它将画面中诸多色彩有机地组织起来，使之统一、协调，并从属于一定的情调和气氛。具体来说，色调是指画面各物象所具有的同一调子的倾向，是指占统治地位的色彩感觉。

同一构图不同色调，表现了不同的情感，如图5-2所示。

图5-2 同一构图 毛芳

色调的和谐除考虑色相、明度、纯度、色性等因素外，还要较多地考虑色块的构图、形状与位置，色彩与视错觉的关系，色彩与生理、心理平衡等因素。

 经典案例

"设计博物馆" 案例分析

图5-3用大面积的蓝色作为底色，形成画面的主色调，小面积的白色与黑色的点缀使画面从明度上具有了层次感，强烈对比的红色，很抢眼，但面积小，画面也显得协调，没有破坏整个画面的色调。

图5-3 贺 "设计博物馆" 开馆

"北京设计博物馆开馆纪念"案例分析

图5-4的设计以黄色为主色调，色彩明亮、高贵，配上互补色紫色，点缀黑色和白色，与图5-3在色彩运用上有异曲同工之妙。

图5-4 北京设计博物馆开馆纪念

色调的类别很多。从明度来分有亮色调、暗色调；从色性来分有冷色调、中性色调、暖色调；从色相来分有紫色调、绿色调、红色调等；从心理因素来分有深沉、浓郁、轻快、柔和、凝重等色调。色调是色相、明度、纯度、色性、面积等多种因素综合形成的，其中某种因素起主导作用，就可以称为某种色调。总的色彩效果必须有个性特征，有一个明确的面貌，这个特征或面貌能对观众有感染力，引发美感，使人接受或喜欢，便是好的或成功的色调。

图5-5所示的化妆品包装设计主要是以冷色调为主，凸显高贵与典雅。

图5-6所示的是具有自然环保理念的春泥再生纸文具组合产品，运用踏实的简易手法包装，图案取材传统花卉，黑白线条经大胆重新组合构成，配色以暗红色为主，与再生纸的灰黄色形成一个统一的暖色调，传达出古朴的意境，为中西合璧且具时代感的设计。

利用蓝色调表现打印机内部构造，给人以沉稳、理智、准确的意象，如图5-7所示。

图5-5　化妆品包装设计（冷色调）　章琦枚

图5-6　春泥再生纸文具（暖色调）　柯鸿图

图5-7　电掣（蓝色调）　汤辉

色调的构成，应从众多色彩的结构与组合着手，从各色块的构成关系的角度出发，抓住色彩总体效果的节奏与韵律的调度，才能获得色调的交响效果。多样和统一仍是色调构成的基本法则，多样和统一的色块组合才能取得和谐的构成效果，从而形成美的色调。

1. 色彩的均衡

不同位置、形状、性质的色块给人的"重量感"是不相同的，重量感大的色块布局上应离均衡基准近一些，重量感小的色块则应距离均衡基准远一些，这是色彩均衡的基本原则。另外，在安排色块的均衡效果时，既要注意疏密关系的作用，又不能过分强调，应恰到好处，适可而止。

2. 色彩的呼应

任何色块在布局时都不应孤立出现，它需要同种或同类色块的上下、前后、左右诸方面彼此互相呼应，并以点、线、面的形式做出疏密、虚实、大小的丰富变化。色彩呼应的方法有两种：一为局部呼应；二为全面呼应。

3. 色调与面积

色调的构成与诸种色彩面积之间的比例关系极大，这种色彩在数量上的多与少、面积上的大与小的结构比例的差别，对色调的形成起着决定性的作用。在人的视觉中，色彩与面积是不可分割的，面积是色彩的形状和载体，二者互为存在的条件，不具备面积的色彩只能是字面的、概念的、空洞的东西，在实际生活或艺术实践中都是不存在的。

 经典案例

"换调训练" 案例分析

要想提高控制画面色调的能力，除了学习基本的理论知识外，就是进行实践，最有效的训练方法就是进行换调训练。从色彩的心理方面来看，变换色调也是变换情调。因此，色调的变化首先要抓住情调的表现。一般来说，有两种换调的方法：第一种为颜色组合不变，改变颜色的面积以达到改变色调的目的；第二种为面积和颜色组合都进行改变的方式（见图5-8）。不管选择哪一种换调的方式，掌握色彩搭配的基本规律，增强色彩应用、组合表现能力，才是最主要的。

图5-8 换调训练 张翼鹏

5.2　色彩的采集与重构

中国传统绘画的学习多以临摹为主，它能在较短的时间内掌握基本的技法。色彩的采集与重构同临摹的作用有相似之处，既是色彩构成学习的一种有效方法，又是一个发现美、分析美再到创造性表现美的过程，能较科学地锻炼和培养设计者去寻找最适合自己的和属于自己的色彩原创力。

色彩的采集与重构包括两个阶段：第一个阶段是色彩的采集；第二个阶段是色彩的重构。色彩的采集是色彩重构的基础和前提，色彩的采集可以训练设计者留心观察周围丰富多彩的色彩组合。色彩的采集可以是自然景观色彩，也可以是人工色彩；可以是古代的色彩，也可以是现代的色彩；可以是中国的色彩，也可以是外国的色彩。对一切可用的色彩都可以进行借鉴，为我所用，这样可以极大地丰富自己对色彩的感受力，积累经验，避免习惯用色，从而在色彩设计中游刃有余。

拓展阅读

色彩的采集一般按这样的程序进行：首先，对借鉴的对象的色彩进行归纳，适当取舍。这是一个思考的过程，我们要根据自己对借鉴对象的理解来确定哪些色彩是必须保留的。一般来说，面积很小的色彩可以舍弃，对借鉴对象风格与个性影响较小的色彩可以舍弃。其次，是弄清楚借鉴对象各组成颜色的面积，这一点很重要，从前面的色调构成练习中我们知道，色彩面积的大小直接影响色调与情感的表达。如果色彩面积应用不对，重构以后将会产生完全不同的色彩效果。最后，画出标准色标，可以采用柱状图式，也可以采用饼状图式，饼状图式可以直观表现出各组成颜色的面积大小。

第一，色彩的采集。①自然色彩。中国古代画论中就有"外师造化，中得心源"，现代科学中的仿生学，也说明了向大自然学习的重要性。大自然是神奇的，迷人的山水、丰富变化的动植物色彩，令人们流连忘返。把大自然中这些令人愉悦的、美丽的色彩借鉴下来肯定是一件很有意义的事。②人工色彩。人工色彩包括的范围很广泛，因人为的活动而产生的色彩都被称为人工色彩，服饰、室内设计、室外景观设计、绘画作品、设计作品等，这些色彩本身是经过设计的，而且风格各不相同，表达的情感也存在差异，广泛地借鉴这些色彩可以极大地丰富我们的用色经验。

第二，色彩的重构。采集的目的就是重构，重构是一项创造性的活动。色彩重构的意义是将借鉴对象美的、新鲜的色彩元素注入新的结构体、新的环境中，维持整体的色彩感觉，或产生新的色彩感觉的方法。一般来说，用于重构的图形最好不要与原图相同，以免在重构时过多受原有对象的限制，影响重构练习的效果。可以选用抽象的形态或平面化了的具象形态作为色彩重构的框架，再按照色彩的对比与调和规律合理安排采集色标的色彩。

1．整体色按比例重构

按比例重构是指将色彩对象完整采集下来，概括出几种典型的色彩，把这几种色彩按照

原图的色彩关系和面积大小，准确地应用到新的图例中去。其特点是能充分体现和保持原物象的色彩面貌与精神实质。

2. 整体色不按比例重构

不按比例重构是指不拘泥于原图色彩的面积大小，比较灵活地选用全部或部分色彩应用到新的形体中去。其特点是相对灵活，既能保留原参考对象的色彩效果，也能产生新的色调感觉，以表达作者新的感受，但要避免调和不当而产生不协调感。

图5-9～图5-15为自然色彩的采集与重构的不同效果，图5-16～图5-19为人工色彩的采集与重构的不同效果。

图5-9　自然色彩的采集与重构　贺密

图5-10　自然色彩的采集与重构　刘纯

图5-11　自然色彩的采集与重构　刘柯妤

图5-12　自然色彩的采集与重构　许茜茜

图5-13　自然色彩的采集与重构　张静

图5-14　自然色彩的采集与重构　郑芳

图5-15　自然色彩的采集与重构（计算机制作）　熊雅雯

图5-16　人工色彩的采集与重构　贺密

图5-17　人工色彩的采集与重构　陈立

图5-18　人工色彩的采集与重构　王维航

图5-19　人工色彩的采集与重构　齐颂华

5.3　色彩的空间混合构成

　　人们在观察物体时，当与观察对象距离较远，它们在视网膜上的投影尺寸如直径、长、宽等大于感色细胞的直径，则视觉器官能将这些色区分开来，否则人们的视力无法将其分清而产生视觉混合，这种现象被称为色的空间视觉混合现象，或色的空间混合。比如，近看是一组红底蓝色细条纹的色面积，远看则是一块紫红色；近看是蓝色块和黄色块，远看则成了

绿色。

据测定，一个直径约1.5 mm的色点，在距人眼5 m时，它在视网膜上的投影直径约为4.9 μm，大致等于一个能感受色彩的感色细胞的直径。如果有两个或两个以上的色点距人眼一定的距离，在视网膜上的影像落到同一个感色细胞上时，视觉就不能将两个色点的色分别判断出来，而产生视觉混合的效果。产生色彩空间混合的条件是：第一，混合色必须是呈密集状并列的细点、细线。点、线愈细、愈密，混合效果愈明显。第二，为了保证空间混合的产生，必须在一定的距离之外。距离愈远，混合效果愈明显。

后期印象派画家利用色彩的空间混合原理，创立了"点彩画派"。画家使用原色的色点绘画，让观者用眼睛去混合颜色。这种方法使颜色保持较高的纯度，光感强烈。点彩派代表人物修拉和西涅克更是在作画时把色调的冷暖对比、色度的明暗对比、线条的曲直对比，以及色彩所象征的愉悦、安定、悲哀等意义加以完善。由此可知，点彩派是直接依据光学和色彩学的原理来构建其理论体系并指导其创作的，如图5-20、图5-21所示。

图5-20 翁弗勒尔的"玛丽亚号"船 乔治·修拉

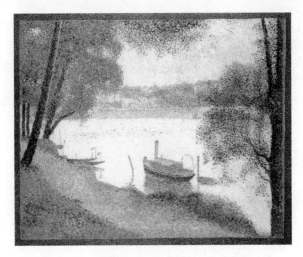

图5-21 大碗岛·灰色的天空 乔治·修拉

色的空间混合基本服从色光的加法混合规律，但颜料的纯度与明度均不及色光，因此颜料空间混合后的明度和纯度都不能达到加法混合的效果。加法混合色的明度是被混合色的明度之和，它比被混合色的任一种颜色都明亮。而空间混合色的明度仅为被混合色的明度的平均值，因而空间混合也称中间混合。除此以外，色的空间混合具有以下规律。

（1）互补色按不同比例空间混合可得无彩色系的灰和有彩色系的灰（即带有不同色味的灰色）。

（2）非互补色空间混合，可得被混二色的中间色。

（3）有彩色系同无彩色系空间混合可得被混色的中间色；与白色空间混合，得高明度的浅色；与灰色空间混合，得不同纯度的色；与黑色空间混合，得低明度的深色或暗色。

色的空间混合具有色彩直接混合远不能及的以下特点。

（1）近看色彩丰富，远看则色调统一，不同的视觉距离具有不同的混色效果。

（2）色彩有颤动感，适于表现光感。

（3）可用少套色而获得多套色的效果。比如，彩色印刷和多色织造，仅用品红、黄、青、黑、白即可通过印刷网点和纱线组织点的疏密变化的分布而获得色彩极其丰富的图案画面。

知识链接

色彩空间混合的方法，首先应搜集一些富有色彩特性及层次的图片素材，可以是人物、动物、植物、风景。仔细观察它们的色彩及构造，然后蒙上透明坐标，分解测定各种色占有多大比例。通过同一色所占据方格的数目，可以算出各个色的组合比例。其次按照其比例，在20 cm×20 cm的纸面上按一定尺寸绘制坐标方格，把对象描绘于其上，找到与坐标单位所对应的色彩，并在方格内进行填色，最后所完成的就是对色彩完整的采集及经过空间混合后的色彩。

图5-22～图5-29为不同画面的空间混合效果。

图5-22　风景空间混合　申雪媚

图5-23　桥空间混合　彭交飞

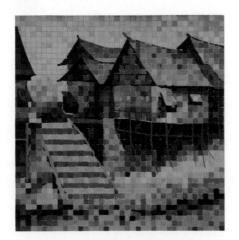

图5-24　吊脚楼空间混合　杨军

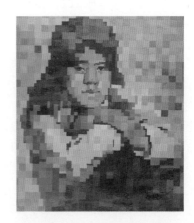

图5-25　少女空间混合　佚名

图5-26　风景空间混合　刘亚

图5-27　静物空间混合　周颖

图5-28　熊猫空间混合（计算机制作）　聂佩红

图5-29　静物空间混合（计算机制作）　聂佩红

5.4 色彩的肌理构成

肌理是指物体表面的纹理。按照肌理感知的方式可以分为视觉肌理和触觉肌理；按照肌理产生的方式可以分为人工肌理和自然肌理。今天在这里研究的主要是视觉肌理。

通过前面的学习我们已经知道，我们之所以能看见物体的色彩，是因为有物体的光反射到我们的视网膜上，不同的材料反射光线的能力各不相同，产生了纹理的同时也会引起一些色彩上的变化。一般来说，表面粗糙的物体，反射光线的能力较弱，因为粗糙不平，反射的光线方向多变，往往使色彩的明度显得更暗一些，但更容易呈现物体自身的色彩特点，如陶罐、麻布等；相反，一些表面细腻的物体，反射光线的能力较强，且方向上更集中，色彩往往会随着光线的变化而显得不稳定，固有色体现得不明显。

物体的色彩和肌理是紧密联系在一起的，色彩总是伴随一定的肌理而存在，如树皮粗糙的肌理、木纹肌理、古代岩画的肌理、藤编纹理等。在绘画中，肌理的作用已为众多画家所重视，中国画、油画、水彩画、版画等绘画门类都有不少肌理应用的研究，其对绘画造型、意境的表达都起到了很大的作用。画面肌理的不同也是各绘画门类的重要特征之一。在艺术设计中，色彩的应用更多地依赖不同的材质来进行表现，比如，彩色印刷中不同的纸张可以得出不同的色彩肌理效果，产生不同的美感；室内设计中织物、家具、地面的不同质地也表现出丰富的色彩肌理。在色彩构成研究中，对色彩肌理进行研究是很有必要的。

图5-30～图5-33为不同画家所创作的色彩肌理效果。

图5-30　综合材料　安塞姆·基弗

图5-31　抽象　刘可

图5-32　蜡画　迪亚克

图5-33　杜布菲作品

综合案例解析

色彩肌理分析

色彩肌理的制作一般有以下几种方法。

1. 改变画面的介质

用来制作肌理的介质有很多种，可以是常规材料（如纸张、画布等），也可以是非常规材料（如泡沫板、木板、水泥板等）。另外，纸张也有不少，如光滑、吸水能力弱的卡纸，粗糙、吸水能力强的水彩纸，薄而半透明的宣纸等，纹理各不相同，表现出的画面肌理也不相同。我们可以充分利用不同的绘画介质来产生丰富的变化。

2. 用笔的变化

用笔的快慢、笔锋的顺逆、水分的多少，都会留下不同的笔触效果。在绘画实践中，不断积累经验，增强对笔的控制能力，这样才能得心应手地进行绘画。

3. 颜料的选用及处理

这里所说的颜料是一个比较宽泛的概念，普通意义上的颜料自不用多说。为了做出一些特殊肌理的效果，可以将泥土、酱油、果汁等充当颜料，并且可以调入添加剂，改变颜料的某些特性，如在颜料中加入汽油、糨糊等。

4. 特殊技法

对于水性颜料来说，可用的特殊技法有很多种，如蜡封法、洒盐法、刀刮法等。另外，还有粘贴法（实物粘贴、剪贴法）、拓印法等，很多时候可以产生意想不到的肌理效果。

图5-34～图5-40为不同的色彩肌理构成效果。

图5-34　色彩肌理构成　代勤海

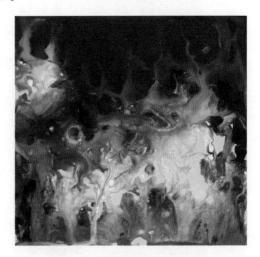

图5-35　色彩肌理构成　吉流

图5-36　色彩肌理构成　王晓丹

图5-37　色彩肌理构成　郑璐

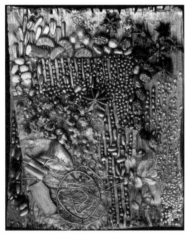

图5-38　色彩肌理构成　瞿景

图5-39　色彩肌理构成　刘柯妤

图5-40　色彩肌理构成　贺密

本章通过一系列训练来提高应用色彩进行设计的能力和水平。换调训练旨在训练学生对画面色调的把握能力，运用不同的色彩搭配来获得不同的色调效果；色彩的采集和重构介绍的是一种学习色彩的方法，向大自然学习，向优秀的设计学习，向民间工艺学习；色彩的空间混合在于深刻理解色彩混合的原理和方法；色彩都是依附一定的肌理而存在的，同样的色彩、不同的肌理会有不同的色彩感觉，研究色彩的肌理对于艺术与设计都具有重要意义。

通过大量、系统的色彩训练，培养学生对色彩的感觉和敏锐度。色彩构成与生活密切相关，在我们的周围，色彩构成无处不在。大到国家的形象，小到个人的衣、食、住、行，都有着色彩构成的形态设计。

色彩的理论并不是完全抽象的概念，而是来源于对大自然的感受，来源于社会生活。由于长期的社会生产劳动，人们不断地总结视觉感受所形成的色彩经验，在感知色彩的过程中，人们逐渐形成了色彩的概念，也在应用中建立起了色彩的理论体系。因此，色彩与自然、色彩与生活的关系是我们在研究色彩构成时，首先要形成的思维意识。

一、填空题

1. _____是指一个色彩整体构成倾向的总概念，即一件作品的全部色彩所造成的总的色彩效果。

2. _____仍是色调构成的基本法则，多样和统一的色块组合才能取得和谐的构成效果，才能形成美的色调。

3. 色彩包括_____和_____两个阶段。

4. 后期印象派画家利用色彩的空间混合原理，创立了_____。

5. 物体的_____和_____是紧密联系在一起的，色彩总是伴随一定的肌理而存在。

二、选择题

1. （ ）的意义是将借鉴对象美的、新鲜的色彩元素注入新的结构体、新的环境中，维持整体的色彩感觉，或产生新的色彩感觉的方法。

A．色彩重构　　　　　　　　B．色彩采集

C．色彩组合　　　　　　　　D．色彩分解

2．（　　）是直接依据光学和色彩学的原理来构建其理论体系并指导其创作的。

A．点分派　　　　　　　　　B．点彩派

C．点重派　　　　　　　　　D．点色派

三、简答题

1．结合设计实践谈一谈色调的作用。

2．谈谈学习色彩不同表现形式的目的及意义。

3．如何学好色彩在不同形式下的表现方法及技法？

实训课堂

1．换调训练，用相同的构图、不同的色彩搭配产生不同的色调。

作业要求：

（1）构图美观大方；

（2）色彩搭配合理，色调明确；

（3）尺寸：10 cm×10 cm（四张）。

2．色彩的空间混合练习一张，选用色相丰富、色彩对比较强的图片进行练习。

作业要求：

（1）控制色相的数量，尽量用原色或其他纯度较高的基本色来表现；

（2）注意色块之间的冷暖关系，注重个人感受；

（3）相邻的色彩尽量不用完全相同的色彩；

（4）尺寸：260 mm×370 mm。

3．色彩的采集与重构，选择色彩搭配好的自然色彩或人工色彩进行采集和重构练习。

作业要求：

（1）重构时可以根据学生的专业不同选择不同的表现形式，如环境艺术设计专业的学生可以选择一个室内空间进行色彩重构，依此类推；

（2）尺寸：20 cm×20 cm。

4．色彩的肌理构成。

作业要求：

（1）充分利用多种材料制造不同的肌理；

（2）肌理的制作应与画面的形体和构图结合起来；

（3）色调统一，避免产生杂乱感；

（4）尺寸：20 cm×20 cm。

第6章

色彩的生理和心理效应

 学习目标

- 了解色彩的生理知觉特征。
- 掌握色彩联想的生理体验和心理体验的色彩情感构成。
- 掌握并运用色彩的具体联想与抽象联想的表现方法。
- 重点掌握色彩的联想、象征意义与创意的关系。
- 理解色彩的性格特征，在设计中合理地运用色彩创造出符合我们心理的色彩效果。
- 通过色彩心理的普遍性和差异性，对色彩的创造性进行深入的研究。

 技能要点

综合运用色彩构成的知识，掌握色彩的生理和心理各要素间的关系，以及色彩情感语言的表现技法。

 案例导入

"快餐店的色彩不适合等人"案例分析

快餐店给我们的印象一般是座位很多，效率很高，顾客吃完就走，不会停留很长时间。有人喜欢和朋友约在快餐店碰面，但其实快餐店并不适合等人。这是因为很多快餐店的装潢以橘黄色或橘红色等暖色为主，这两种颜色虽然有使人心情愉悦、兴奋以及增进食欲的作用，但也会使人觉得时间漫长，并感到疲劳和烦躁不安。如果在这样的环境中等人，会让人越来越急躁（见图6-1）。

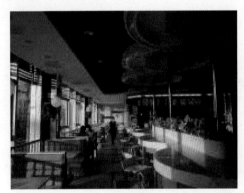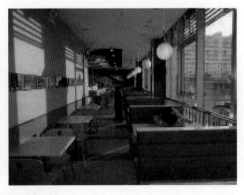

图6-1 快餐店的色彩

比较适合约会、等人的场所应该是色调偏冷的咖啡馆。宁静淡雅的环境加上咖啡的香味可以使人放松，在这样的环境中等人，相信等再久也不会让人烦躁。

6.1 色彩的生理知觉

色彩心理是指客观色彩世界引起的主观心理反应。色彩在客观上是对人们的一种刺激和象征，色彩心理透过视觉开始，当不同波长的光通过视觉器官产生色感的同时，常常在无意识中影响我们的情绪、性情和行为。和谐悦目的色彩使人在视觉上得到满足，产生心旷神怡的感觉；而不和谐的色彩令人心烦意乱，产生不安的感觉。色彩的应用，很重视这种因果关系，即由对色彩的经验积累而变成对色彩的心理规范，这都是色彩心理所要探讨的内容。

色彩心理四原色＝ **红** ＋ **黄** ＋ **绿** ＋ **蓝**

在心理上把色彩分为红、黄、绿、蓝四种，并称为色彩心理四原色。通常，红-绿、黄-蓝称为心理补色。任何人都不会想象白色从这四个原色中混合出来，黑色也不能从其他颜色混合出来。所以，红、黄、绿、蓝加上白和黑，成为心理颜色视觉上的六种基本感觉。尽管在物理上黑是人眼不受光的情形，但在心理上许多人认为不受光只是没有感觉，而黑确实是一种感觉。

6.1.1 色彩的适应性

人的感觉器官的适应能力在视觉生理上的反应叫作视觉适应。人的眼睛具有很强的色视觉适应性，能自动适应占优势的光源色彩，并以该光源为标准去衡量其他物体的颜色。对色彩的适应现象可分为明适应、暗适应和颜色适应三类情况。

明适应：当我们从漆黑的环境中突然来到强光下，眼前呈现一片茫茫白色，而后才慢慢地恢复视觉（过程较快），这种现象叫作明适应。

暗适应：在日常生活中，当我们从明亮的环境突然进入漆黑的场所时，起初什么也看不见，而后才慢慢地看清身边的物象（过程较慢），这种现象叫作暗适应。

颜色适应：人们在观察物象的色彩时，常强调"第一印象"，而随着观察时间的延续，会感觉到色彩不再像刚开始时那样强烈，鲜艳的颜色刚开始观察时感觉非常夺目、刺眼，而随着时间的推移其逐渐变得暗淡，此时人眼对物象色彩已经适应，这种适应过程称为色彩知觉现象中的颜色适应现象。

图6-2所示为分别透过绿、蓝、黄、红不同色彩的玻璃和色光环境记录到花朵颜色的效果。

图6-2　色光对固有色的影响

关于颜色适应我们可以用一个实验来说明。当你戴上有色眼镜观察外界景物时，开始一切景物似乎都带有镜片的颜色。经过一段时间后，感觉镜片的颜色会自然消失，外界的景物会受色彩经验的影响又恢复成近似原来的颜色。但是，当你突然摘下有色眼镜，景物的颜色又会感觉失真。这种视觉现象叫作颜色适应。

颜色视觉适应现象，在画家作画时也常常遇到。例如，画家在观察有色光源照射下的静物时，一开始物体受光源色影响的感觉十分明显，但是随着作画时间的延长，光源色的第一印象将逐步消失，过去的生活经验形成的色彩记忆会代替当前的感觉，因此容易犯经验主义的错误。

6.1.2　色彩的恒常知觉

当我们对常态光源下物体的色彩（固有色）有一定认识后，即使光照条件发生变化，其色彩出现新的变化，我们仍能辨认出物体的原有色彩，这种习惯认识称为心理定式。

色彩的恒常性主要取决于物象在人脑中旧经验所形成的印象。在日常生活中，我们对某个物体总有一个基本的色彩印象，所以我们能在不同的灯光下辨认物象的真实特性，这是我们在进行心理调节的缘故，视觉的这种能把物体"固有色"在照明灯光下区别出来的能力称为色彩的恒常知觉。例如，亮光下的煤，人们依然认为是黑的；暗处的白球，人们依然认为是白的；虽然亮光下的煤比暗处的白球所反射的光量要多得多。同样，当红光照在白纸和黄纸上，白纸应为红色、黄纸应为橙色，然而当区别它们时，仍然感到白纸有白度、黄纸有黄度。

中国画中将翠绿的竹子画成墨灰色，人们仍然能够接受，这就是利用了色彩的恒常性，如图6-3所示。

图6-3　《墨竹图》　郑板桥

6.1.3　色彩的易见度

色彩学上把容易看清楚的程度称为易见度。决定色彩易见程度的因素主要是色彩的三大属性。画面的易见度取决于图形色与背景色在明度、色相、纯度上的对比关系，它们之间在色相、纯度、明度上差异越大，易见度也就越高，其中尤以明度对比作用影响最大。其基本规律是明度、纯度、色相之间的对比强者清楚，对比弱者模糊。如果色与色之间太近似，它们就会向着统一的方向靠拢，这种现象称为色彩的同化。

一般来说，色彩的易见度配色规律大致如下。

黑色底易见度强弱次序：白—黄—黄橙—橙—红—绿—紫—蓝

白色底易见度强弱次序：黑—红—紫—红紫—蓝—绿—黄

红色底易见度强弱次序：白—黄—蓝—蓝绿—黄绿—黑—紫

蓝色底易见度强弱次序：白—黄—黄橙—橙—红—黑—绿

黄色底易见度强弱次序：黑—红—蓝—蓝紫—绿—黄绿—白

绿色底易见度强弱次序：白—黄—红—黑—黄橙—蓝—紫

紫色底易见度强弱次序：白—黄—黄绿—黄橙—橙—绿—蓝—黑

灰色底易见度强弱次序：黄—白—绿—红—紫—蓝紫—蓝—黑

 想一想

　　色彩的易见度即给人的强弱感觉，在色彩设计中有重要的意义。在色彩设计中，常常运用色彩易见度原理来处理色彩的宾主和层次关系，色彩的醒目和含蓄的配置等。比如，在绘画艺术中为了加强画面的色彩透视效果，主体和前景常常配以易见度高的醒目之色；装饰色彩构成时，为了突出装饰主体，引人注目，一般应采用易见度高的色彩配合。

6.1.4　色彩的前进感与后退感

　　色彩的前进感、后退感是指同等远近距离上的色彩在视觉上构成远近有别的幻觉，有的色彩似乎感觉到比实际距离近，称为前进色，而有的色彩看起来比实际距离远，称为后退色。

　　从色相上来看，一般红、橙、黄等暖色系称为前进色，而青、蓝、紫等冷色系称为后退色；明亮色为前进色，晦暗色为后退色；纯度高的色为前进色，纯度低的色为后退色；对比度强的色彩具有前进感，对比度弱的色彩具有后退感。形体透视的近大远小和色彩透视的近暖远冷是绘画的两条最基本的法则，如图6-4所示。

图6-4　暖色部分有凸起感，冷色部分有凹陷感　贺密

知识链接

室外远处的景物看上去总是带有蓝青的调子，所以会有冷色较远、暖色较近的错觉。色彩的前进感、后退感形成的距离错觉原理，在绘画中常被用来加强画面的空间层次，如画面背景或天空退远可选择冷色，色彩对比度也应减弱；为了使前景或主体突出应选择暖色，色彩对比度也应加强。室内设计中也常利用色彩的这些特点去改变空间的大小和高低。

6.1.5　色彩的膨胀感与收缩感

同样面积的色彩，有的看起来大些，有的看起来小些，这是因为明度、纯度高的颜色看起来面积有扩大、膨胀感，而明度、纯度低的颜色面积则有减小、收缩感。一般暖色为膨胀色，冷色为收缩色。

宽度相同的印花黑白条纹布，感觉上白条子总比黑条子宽；同样大小的黑白方格子布，白方格子要比黑方格子略大一些。同一个人，穿深颜色衣服的时候显然要比穿鲜艳颜色衣服的时候显得瘦小一些。瘦长的人穿颜色鲜艳的衣服可以显得丰满些，矮胖的人穿深色衣服可以减少臃肿感。超市中，小商品、小包装若要使它显眼一些，宜采用浅色；若要使它显得高贵精致，宜采用深色或黑色。为了扩大建筑或交通工具的室内空间感，色彩设计宜采用乳白、浅米、象牙等淡雅明快的色调，像卫生间等特别狭小的空间还可以利用镜子做墙面，利用镜子的反射来增加面积的宽敞度和明亮度。膨胀色、收缩色如图6-5所示。

图6-5　膨胀色、收缩色

经典案例

"奥运五环标志"案例分析

蓝、黑、红、黄、绿等五种色彩在视觉上的扩张感与收缩感不同，为了达到视觉上最终相等粗细的远视效果，需要设计者在制图时调整各个色环的宽度（见图6-6）。

图6-6　奥运五环标志

经典案例

"法兰西国旗" 案例分析

据说，法兰西国旗一开始是由面积完全相等的红、白、蓝三色制成的，但是旗帜升到空中后给人的感觉是三色的面积并不相等。于是，有关色彩专家进行专门研究，最后把三色的面积调整到红占30%、白占33%、蓝占37%的比例时才感觉到面积相等（见图6-7）。

图6-7　法兰西国旗

6.1.6　色彩的错视性

"错视"一词的本义为感觉与客观事实不相符。色彩中的错觉是指视觉中主观感受的色彩与客观颜色不一致，产生这种错觉的原因是色彩的对比。色彩的错视并非客观存在，而是大脑皮层对外界刺激物的分析、综合发生困难所造成的错误知觉，是由人的生理结构所决定的，而不是一种主观的意识。例如，大红色的纸上写黑色的字，人们在看的时候总感觉红纸上的字是绿色的。具体示例如下。

同样的橙色在红色底上感觉偏黄，在黄色底上感觉偏红，如图6-8所示。

同样的灰色在黑色底上感觉较亮，在白色底上感觉偏暗，如图6-9所示。

图6-8　橙色错视

图6-9　灰色错视

同样的蓝色在纯度高的底上感觉纯度低，在纯度低的底上感觉纯度高，如图6-10所示。

图6-10　蓝色错视

同样的绿色在黑色底上感觉纯度高，在灰色底上感觉纯度低，如图6-11所示。

图6-11　绿色错视

想一想

　　只要色彩对比因素存在，错视现象就必然发生。因为任何色彩都不可能单独存在，总是处在不同色彩的对比之中。受光的影响，物体的形状、大小、空间、色相、明度、纯度都会产生错视，对比越强，错视也就越强。视觉艺术就是利用错视效应进行巧妙的设计表现，以增强特殊的效果。

6.2 色彩的心理感情效应

人们生活在一个绚丽多彩的世界中，色彩与人们的情感有着密切的关系。色彩除了给人以色别、明度、饱和度的感觉外，还能给人某种心理上的情绪性、象征性、功能性等感觉。在设计中把握住色彩的感觉，有利于控制好画面色彩的基调，以达到完美的色彩表现。

长期以来，人们逐步形成了对不同色彩的不同理解和情感上的共鸣。有的色彩给人以华丽、朴素、雅致、秀美、鲜明、热烈的感觉，有的色彩使人感到喜庆、欢快、愉快、舒适、甜美、忧郁、沉闷……相同的色彩运用于不同的时间和场合，装饰不同的器物，使人产生的情绪和美感不尽相同；不同时代、民族、地区以及个人，由于生活习惯、地理环境、文化教养等的区别，对色彩各有偏爱，每个人都会根据自己的喜爱和感受去评价与选择色彩，并用合乎自己审美要求的色彩去装饰衣食住行。

色彩的情感主要包括以下几方面。

6.2.1 色彩的冷暖感

色彩有冷暖之分，这主要是人的感官在受到色彩的刺激后，引起心理上的反应，并产生联想所形成的。红、橙、黄色常常使人联想到东方的太阳和燃烧的火焰，给人热烈、温暖、积极、热情的视觉感受，因此有温暖的感觉，称为暖色系；蓝、青、紫色常常使人联想到大海、晴空、阴影，给人寒冷、严峻、冷静、收缩的视觉感受，因此有寒冷的感觉，称为冷色系。凡是带红、橙、黄的色调称为暖色调，凡是带青、蓝、紫的色调称为冷色调。黄绿与紫红是不暖不冷的中性色。无彩色系的白是冷色，黑则是暖色，灰是中性色。图6-12所示为冷暖分析图。

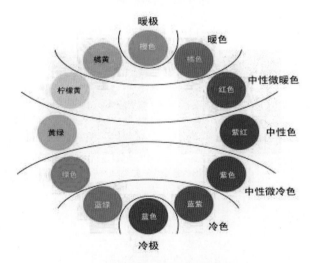

图6-12　冷暖分析图

色彩的冷暖是比较而言的。由于色彩的对比，其冷暖性质可能发生变化，如紫与红相比，紫显得冷一些，而紫与蓝相比，紫就显得暖一些；同属红色系，玫红比大红冷，而大红

比朱红冷；同属蓝色系，钴蓝比湖蓝暖，而群青又比钴蓝暖。因此，孤立地讨论色彩的冷暖是不正确的。图6-13～图6-15所示为冷与暖的色调。

图6-13　冷与暖　周才伟　　　　　　　　　图6-14　凉爽与闷热　陈思洁

图6-15　冷、暖色调　刘纯

色彩的冷暖与明度、纯度变化有关。例如，加白提高明度，色彩变冷；加黑降低明度，色彩变暖。此外，纯度高的色一般比纯度低的色要暖一些。色彩的冷暖还与物体的表面肌理有关，表面光亮的颜色倾向于冷，而表面粗糙的颜色倾向于暖。

6.2.2　色彩的兴奋感与沉静感

色彩的兴奋感与沉静感取决于刺激视觉的强弱，与色相、明度、纯度都有关，其中纯度的作用最为明显。在色相方面，凡属偏红、橙、黄色等鲜艳而明亮的暖色系能促使人的生物钟加快，给人动感、兴奋感；凡属青、蓝、紫色等冷色系则给人沉着、平静、沉静感；绿和紫为中性色，没有这种感觉。图6-16、图6-17所示为不同色彩带给人们的感受。

图6-16　激动、沉默　贺密　　　　　　　　图6-17　兴奋、平静　王维航

偏暖的色系容易使人兴奋，即所谓"热闹"；偏冷的色系容易使人沉静，即所谓"冷静"。在明度方面，高明度之色具有兴奋感，低明度之色具有沉静感。在纯度方面，高纯度之色具有兴奋感，低纯度之色具有沉静感。因此，暖色系中明度最高且纯度也最高的色兴奋感最强，冷色系中明度低且纯度低的色最有沉静感。色彩组合的对比强弱程度直接影响兴奋感与沉静感，对比强者容易使人兴奋，对比弱者容易使人沉静。图6-18所示为冷暖交替的画面带给人们的感觉。

图6-18　快乐与忧郁　周才伟

6.2.3　色彩的轻重感

色彩的轻重感主要取决于明度，高明度具有轻感，低明度具有重感；白色最轻，黑色最重。凡是加白提高明度基调的配色具有轻感，凡是加黑降低明度基调的配色具有重感。这种感觉也来自生活中的体验，轻盈的物体看起来多是浅色的；沉重的物体多是深色的，如白色的棉花糖是轻的，而黑色的金属是重的。

色彩的轻重感与知觉有关，纯度高的暖色具有重感，纯度低的冷色具有轻感。不同色别的轻重感也不同，一些主要色别的轻重感由轻到重的排列次序大致为白、黄、橙、红、灰、绿、青、蓝、紫、黑。图6-19、图6-20所示为轻与重的色彩表现感。

图6-19　轻与重　王维航　　　　　　图6-20　轻与重　郑芳

 拓展阅读

色彩的轻重感的基本规律为：

（重）黑>低明度>中明度>高明度>白（轻）

（重）高纯度>中纯度>低纯度（轻）

在设计中，可以利用色彩的轻重感来求得视觉和心理的平衡。例如，民用飞机的色彩就适合使用轻色，如果使用重色则在心理上很难让人接受。通常，室内色彩设计大多采用上轻下重手法，天花顶棚适宜采用明亮的浅色，而地面一般采用较深沉的色彩。上轻下重的服饰配色给人沉静、稳重的感觉，这也是服装设计师常用的配色手法。

6.2.4　色彩的华丽感与朴素感

色彩的华丽感和朴素感与纯度的关系最密切，其次是与明度、色相有关。有彩色系具有华丽感，无彩色系具有朴素感。强对比色调具有华丽感，弱对比色调具有朴素感。红、黄等暖色和鲜艳而明亮的色彩具有华丽感，青、蓝等冷色和浑浊而灰暗的色彩具有朴素感。

色彩的华丽感与朴素感也与色彩组合有关，运用色相对比的配色具有华丽感，其中以补色组合最为华丽。为了增加色彩的华丽感，金、银色的运用最为常见。所谓金碧辉煌、富丽堂皇的宫殿色彩，昂贵的金、银装饰是必不可少的。图6-21、图6-22所示为不同的色彩组合带给人们的华丽感与朴素感。

图6-21　华丽与朴素　杨俏　　　　　　　图6-22　华丽与朴素　刘思彤

6.2.5　色彩的积极感与消极感

色彩的积极感与消极感，同色彩的兴奋感与沉静感相似。歌德认为，一切色彩都位于黄色与蓝色之间，他把黄、橙、红色划为积极主动的色彩，青、蓝、紫色划为消极被动的色彩，绿色与紫色划为中性色彩。积极主动的色彩具有生命力和进取性，消极被动的色彩是表现平安、温柔、向往的色彩。例如，体育教练为了充分发挥运动员的体力潜能，曾尝试将运动员的休息室、更衣室刷成蓝色，以便营造一种放松的氛围；当运动员进入比赛场地时，要求先进入红色的房间，以便营造一种紧张气氛，鼓舞士气，使运动员提前进入最佳的竞技状态。图6-23～图6-25所示为色彩所产生的积极感与消极感。

图6-23　快乐与忧郁　孟瑜婷　　　　　　图6-24　热烈与平静　郑芳

图6-25　热情与冷漠　尹亚君

6.2.6　色彩的强弱感

色彩的强弱取决于色彩的纯度、色相，凡明亮鲜艳的色彩具有强感，灰暗的色彩具有弱感。色彩的纯度提高时则色彩强，反之则色彩弱。色彩的强弱与色彩的对比有关，对比强烈鲜明则色彩强，对比微弱则色彩弱。有彩色系比无彩色系有强感，有彩色系以红色为最强；对比度大的具有强感，对比度小的具有弱感。图6-26、图6-27所示为色彩产生的强弱感。

图6-26　柔弱、刚强　孟瑜婷　　　　　　　　图6-27　阳刚、温柔　刘纯

6.2.7　色彩的软硬感

色彩的软硬感与明度、纯度有关。高明度的含灰色具有软感，低明度的纯色具有硬感；纯度越高越具有硬感，纯度越低越具有软感；强对比色调具有硬感，弱对比色调具有软感。色彩的软硬感与色彩的轻重感、强弱感有关，轻色软，重色硬；弱色软，强色硬；白色软，黑色硬。图6-28、图6-29所示为色彩产生的软硬感。

图6-28　硬、软　刘思彤　　　　　　　　　图6-29　软、硬　陈立

纯度高、明度低的色彩配置感觉较坚硬，反之则感觉柔软。
柔和的色彩：明度较高，彩度较低的颜色。

坚硬的色彩：明度较低，彩度较高的颜色。

无彩色：黑白色有坚硬感；灰色有柔和感。

有彩色：冷色系有坚硬感；暖色系有柔和感。

 想一想

在色彩画面设计中，各色彩之间饱和度和明度的变化细腻、缓慢时，给人柔软感；各色彩之间饱和度和明度的变化粗犷、急剧时，给人强硬感。

6.2.8　色彩的明快感与忧郁感

色彩的明快感与忧郁感主要和明度及纯度有关，明度较高的鲜艳色具有明快感，灰暗浑浊色具有忧郁感。高明度基调的配色容易产生明快感，低明度基调的配色容易产生忧郁感；强对比色调具有明快感，弱对比色调具有忧郁感。图6-30、图6-31所示为色彩产生的明快感与忧郁感。

图6-30　明快与忧郁　熊雅雯

图6-31　欣喜与哀伤　肖霞

 想一想

在无彩色系列中，黑色与深灰色容易使人产生忧郁感，白色与浅灰色容易使人产生明快感，中明度的灰色为中性色。纯色与白色组合易产生明快感，浊色与黑色组合易产生忧郁感。

6.2.9　色彩的舒适感与疲劳感

色彩的舒适感与疲劳感是色彩刺激视觉生理和心理的综合反应。红色的刺激性最强，容易使人产生兴奋感，也容易使人产生疲劳感。凡视觉刺激强烈的颜色或色组都容易使人疲劳，反之则容易使人舒适。绿色是视觉中最为舒适的颜色，因为它能吸收对眼睛刺激性强的紫外线，当人们用眼过度产生疲劳时，多看看绿色植物或到室外树林、草地中散散步，可以帮助消除疲劳感。一般来讲，纯度过强、色相过多、明度反差过大的对比色组容易让人产生疲劳感。但是，过分暧昧的配色，由于难以分辨，视觉困难，也容易使人产生疲劳感。

暖色使人兴奋，但容易使人感到疲劳和烦躁不安；冷色使人镇静，但灰暗的冷色容易使人感到沉重、阴森、忧郁。只有清淡明快的色调才能给人轻松愉快的感觉。

图6-32、图6-33所示为色彩产生的舒适感与疲劳感。

图6-32　舒适感与疲劳感　徐娟　　　　图6-33　舒适感与疲劳感　郑芳　胡雨

6.2.10　味觉、听觉和嗅觉的通感

人的感觉器官是相互联系、相互作用的整体，任何一种感觉器官受到刺激以后，在引起该感觉系统的直接反应的同时，还会引起或诱发其他感觉系统的反应，即产生第二次感觉共鸣。在生理心理学上，称前者为主导性感觉反应，后者为伴随性感觉反应。伴随性感觉在心理学上又称为"共感觉"或"通感"。

观色、闻香、听声、品味等，各个感觉器官通过不同的渠道，把有关信息输送到大脑，并与脑中已经贮存的经验相结合，最后融合成完整的多维映像。例如，对苹果的感知：眼看到它的形状和色彩，鼻闻到它的香味，舌尝到它的甜味，手摸到它的光滑，从而在大脑中形成苹果的色彩、气味、滋味、形状、肌理等各种感觉。再如，品尝过杨梅的人，脑中就有杨梅的形状、色彩、滋味。每当人们看到杨梅的形状、色彩，甚至听到"杨梅"这个名字的时候，口中就会自然分泌唾液，并有酸甜滋味，"望梅止渴"就是这个道理。由此可见，色彩刺激产生的视觉反应，必然伴随听觉、嗅觉、触觉等方面的连锁反应。如果色彩的感觉由感性认识上升到理性认识，由于联想和想象的参与，那么色彩所表现的感情和性格就更为丰富了。

1. 色觉与听觉

色彩和音乐是相通的，中国古代就有"以耳代目""听声类形"之说。绚丽灿烂的色彩视觉形象能暗示旋律优美的听觉形象，人们在欣赏一幅优秀的色彩艺术作品时，似乎能从中"听"到用颜色谱写的乐曲；欣赏一首优美动听的乐曲时，似乎能从中"看"到用音符描绘的色彩。

实验心理学表明，视觉形象和音乐形象的转换，必须通过联想和想象才能"翻译"成明快、晦暗、艳丽、沉静、朴素、典雅、华丽等不同的色调。例如，由柔和优美的抒情乐曲可以联想到柔美的中浅色调；由节奏热烈奔放的现代迪斯科音乐可以联想到对比明快的色调。音乐色彩感受能力的强弱不仅与音乐和色彩艺术的修养有关，而且与联想力和想象力有关。

图6-34～图6-36所示为色彩所产生的色觉与听觉。

图6-34 色彩与音乐感的联想 佚名　　图6-35 色彩与点线面的结合富于节奏感 康定斯基

图6-36 抽象形状与色彩音乐性 康定斯基

 经典案例

"现代音乐80招贴广告"案例分析

图6-37的主题是声乐,音乐特有的张力在这里被转化为红、黄、青等颜色,直接冲击观众的眼睛,音乐之声跃然纸上。

图6-37 现代音乐80招贴广告

2. 色觉与味觉

食品色彩在现代人饮食文化中颇受重视,色彩可以促进食欲。美味佳肴讲究色、香、味、形俱全,"色"为首,是色觉;"香"为嗅觉;"味"为味觉。食品的色彩与味道一样重要。

色彩的味觉与食物本身的味觉记忆有关,苹果的红色给人甜味感,但辣椒的红色却给人辣味感;青绿色的蔬菜具有新鲜感,然而腐败变质的肉类等蛋白质食品也呈青绿色。对于没有饮用过咖啡的人来说,并非感受不到咖啡色(褐色)的苦味。由此可知,色彩的味觉因物因人而异。不同地区、不同民族的饮食习惯不同,味觉的记忆内容有别,色彩的味觉联想也不相同。但就一般规律而言,心理实验报告如下。

酸:未成熟的果实,以绿色为主,还有黄、黄绿色。

甜:成熟的果实,以黄、橙、浅红、橙红、乳白等明色调为主。

苦:咖啡,中药的色彩联想,以黑、蓝紫、褐灰色为主,多是低明度、低彩度的浊色。

辣:辣椒的色彩联想,以红、绿的鲜色表现刺激性。

咸:大海与盐的联想,青、蓝、浅灰色及灰色调具有咸味;白色清淡,黑色浓咸。

涩:未成熟的果实联想,以灰绿、暗绿、茶褐等浊色为主。

图6-38所示为色彩产生的味觉。

图6-38 酸、甜、苦、辣 陈立

"饮料包装设计"案例分析

明亮色系和暖色系容易让人有食欲,其中以橙色为最佳;有色彩变化搭配的食物容易增进食欲,单调或者杂乱无章的色彩搭配容易使人倒胃口。因此,要巧妙地运用色彩的视觉心理。饮料包装设计,如图6-39所示。

图6-39　饮料包装设计

3. 色觉与嗅觉

色觉与嗅觉的关系大致与味觉相同，也是由生活联想而得。人们在生活中会体验到花卉、瓜果、食品等各种芳香味。由花色联觉到花香，或由花香联觉到花色，或由某种食品的香味联觉到另一种食品。由某种食品联觉到某种色彩是很自然的，其联觉的依据仍是生活的体验。

关于色彩与嗅觉的联觉，实验心理学报告如下：通常，红、黄、橙等暖色系容易使人感到有香味，偏冷的浊色系容易使人感到有腐败的臭味。深褐色容易使人联想到烧煳了的食物，感到有蛋白质烤焦的臭味。

图6-40、图6-41所示为色彩产生的嗅觉。

图6-40　茶香、花香、果香　周才伟

图6-41　清凉的、香辣的、可口的、甜腻的　刘纯

6.3 色彩的联想与象征

6.3.1 色彩的联想

色彩的联想来自生活，大部分人看见颜色，往往会立刻联想到生活中的某种景物。例如，有人看见蓝色会联想到天空，有人看见蓝色会联想到海洋；有人看见红色会联想到火，有人看见红色会联想到太阳，有人看见红色会联想到红旗；等等。这种把色彩与生活中具体景物联系起来的想象属于具象联想。有人看见蓝色联想到冷静、沉着；有人看见红色联想到热情、革命；等等。这种把色彩与知识中抽象的概念联系起来的联想属于抽象联想。色彩联想产生的因果关系十分复杂。由于性别、年龄、职业、兴趣、爱好、文化修养、生活经历等诸多因素的差异，色彩刺激引起的大脑兴奋优势和思维定式各有不同，所产生的联想事物也是不一样的。

 想一想

一般来说，儿童偏于对周围熟悉的动植物、食品、玩具、服饰等具体事物的联想，而成年人则较多地联想到社会生活实践中的抽象概念（见表6-1、表6-2）。

表6-1　色彩的联想说明

色　彩	具象联想	抽象联想
红色	太阳　苹果　红旗 血　火　口红	热情　热烈　革命　喜庆 危险　卑俗　幼稚
橙色	橘子　橙子　柿子 晚霞　秋叶	愉快　活跃　欢喜　明朗 华美　甜美　温暖　焦躁
黄色	黄金　香蕉　向日葵 菊花　月亮	欢快　明快　泼辣　明朗 希望　收获　注意
茶色	土　树干　巧克力 栗子　皮箱	雅致　古朴　素雅　沉静　坚实
黄绿	嫩叶　嫩草　春天　竹子	青春　和平　希望　新鲜　跃动
绿色	树叶　公园　邮筒 草地　山	和平　新鲜　安全　公平 理想　希望　永恒　深远
蓝色	天空　海洋　水　牛仔裤	凉爽　安静　平静　理智　自由 理想　冷淡　薄情　无限　永恒　悠久
紫色	葡萄　紫菜　茄子 紫藤　紫罗兰	高贵　高尚　古朴　优雅 女性　优美　神秘　豪华
白色	白雪　白云　白纸 白兔　砂糖	洁净　纯洁　纯真 洁白　朴素　神圣

续表

色　彩	具象联想	抽象联想
灰色	灰尘 混凝土 阴云 冬天 影子	平凡 暧昧 消极 失望 忧郁 冷淡 沉静 荒废
黑色	夜晚 煤 木炭 黑板 墨 头发	悲哀 绝望 死亡 恐怖 邪恶 严肃 刚健 坚实

表6-2　色调的联想说明

色　调	心理联想
鲜色调	艳丽 华美 生动 活跃 欢乐 外向 发展 兴奋 悦目 刺激 自由 激情
亮色调	青春 鲜明 光辉 华丽 欢快 健美 爽朗 清澈 甜美 新鲜 女性化
浅色调	清朗 欢愉 简洁 成熟 妩媚 柔弱
淡色调	明媚 清澈 轻柔 成熟 透明 浪漫
深色调	沉着 生动 高尚 干练 深邃 古风
暗色调	稳重 刚毅 干练 质朴 坚强 沉着 充实 男性化
浊色调	朦胧 宁静 沉着 质朴 稳定 柔弱
浅含灰调	温柔 轻盈 柔弱 消极 成熟 文雅
灰　调	质朴 柔弱 内向 消极 成熟 平淡 含蓄
暖色调	温暖 活力 喜悦 甜熟 热情 积极 活泼 华美
冷色调	寒冷 消极 沉着 深远 理智 幽情 寂寞 素净

图6-42、图6-43所示为色彩产生的联想。

图6-42　沉静、兴奋、悲伤、愉快　贺密　　　图6-43　春、夏、秋、冬　熊雅雯

6.3.2　色彩的象征

在长期的生产和生活实践中，色彩被赋予了感情，使用特定的色彩来表示特定事物和思

想情绪的内容，这就是色彩的象征。不同的色彩能给人以心理上的不同影响，能激发人们的情感，从而在心理上、情绪上产生共鸣。例如，红色象征热烈、喜悦、紧张等；黄色象征光明、丰收、高贵等；绿色象征生命、希望、和平等；蓝色象征宁静、永恒、深沉等；紫色象征威严、神秘、邪恶等；白色象征纯洁、朴素、悲伤等；黑色象征肃穆、恐怖、哀伤；等等。

色彩的象征意义具有深厚的传统基础，并且通过社会、历史、宗教、风俗、意识体现出来，会因不同文化、不同民族、不同时期而存在很大的差异。例如，绿色在古代欧洲象征富饶，在中国象征青春、生长；红色在中国的传统文化中象征吉祥、喜庆、革命；黄色在中国古代是帝王的象征，代表中央、权力、威严、财富和高贵。在西方的基督教中，红色是圣爱的象征，人间圣母大多身着红衣；蓝色象征精神的高洁、女性的贞操；白色在各种宗教中都是圣洁、光明的象征。此外，背叛基督教的犹大长着一头红发，身着黄色衣服，黄色被人认为是卑劣可耻的象征，所以他们厌恶红发和黄色衣服。在现代，黄色又常常和色情、淫秽联系在一起，如黄色书刊、黄色网站等。

色彩的感情是从生活经验中积累而来的，随着时代、地域、种族等情况的差异，个人才智修养的不同，色彩的感情象征也会发生变化。在色彩设计中，必须懂得色彩与感情的联系，有目的地运用色彩，进一步表达好作品的主题，如图6-44和表6-3所示。

图6-44 中国民间艺术色彩

表6-3 不同文化传统中色彩的象征意义

颜　色	美国与西欧	中　国	日　本	中　东
红色	危险、愤怒、停止、圣爱（古）	欢乐、喜庆	愤怒、危险	危险、魔鬼
黄色	光明（古）、小心、胆怯	王位、荣誉	优雅、高贵、快乐	幸福、繁荣
白色	圣洁、优点	哀悼、谦卑	死亡、哀悼	纯净、哀悼

续表

颜　色	美国与西欧	中　国	日　本	中　东
黑色	死亡、魔鬼	魔鬼	魔鬼	谜、魔鬼
蓝色	阳刚、平静、权威、贞洁（古）	力量	邪恶	
绿色	富饶（古）、安全、通行	青春、生长	未来、青春、精力	富饶、力量

 经典案例

"传统服饰" 案例分析

在中国的传统色彩中，黄色是帝王的专用色，象征着高贵、权力和威严，如图6-45所示。

图6-45　黄色传统服饰

 经典案例

"夜色巴黎埃菲尔铁塔" 案例分析

摄影师以独特的视角拍摄埃菲尔铁塔，将漆黑的夜晚星空作为背景，没有星星的点缀，却能够很好地展示出画面的美感。将埃菲尔铁塔前的水面作为镜子，反射出埃菲尔铁塔的样式，使之形成对称效果。整个铁塔被灯光照亮，在黑色夜晚的陪衬下，凸显其形。披上"欧盟装"，其蓝底黄星的色彩象征欧盟的旗帜，如图6-46所示。

图6-46　巴黎埃菲尔铁塔

6.3.3　色彩的不同心理感应

由于人们的年龄、性别、职业、民族及所处时代和社会环境等不同，人们对色彩的喜好的心理感受也不相同。下面选择几个具有代表性的因素简单地阐述一下。

1. 年龄不同，色彩心理感应不同

根据实验心理学的研究，人随着年龄的变化，生理结构也发生变化，色彩所产生的心理影响随之有别。心理学家的研究结果表明：儿童大多喜欢比较鲜艳的颜色。婴儿喜欢红色和黄色，4～9岁的儿童最喜欢红色，9岁的儿童喜欢绿色。7～15岁的学生中，男生的色彩喜欢顺序是绿、红、青、黄、白、黑；女生的色彩喜欢顺序是绿、红、白、青、黄、黑。随着年龄的增长，人们的色彩喜好逐渐向复色过渡，向黑色靠近。也就是说，年龄愈近成熟，所喜欢的色彩愈趋向沉稳。这是因为儿童刚走入这个大千世界，脑子思维一片空白，什么都是新鲜的，需要简单的、新鲜的、强烈刺激的色彩，他们的神经细胞产生得快，补充得快，对一切事物都有新鲜感。随着年龄的增长，其阅历也增长，脑神经记忆库已经被其他刺激占去了许多，色彩感觉相应就成熟和柔和些。图6-47所示为色彩在儿童玩具中发挥的作用。

图6-47　色彩鲜艳的中国民间儿童玩具

　经典案例

"'卷筒'包装外观设计"案例分析

图6-48的包装外观色彩个性鲜明，目标对象为9~13岁的青少年。

图6-48　Nabisco公司食品包装外观设计

　经典案例

"Gymboree品牌儿童服装包装"案例分析

儿童大多喜欢比较鲜艳的颜色。设计师在设计时要重点使用鲜艳的色彩，吸引儿童以及

家长的眼球。灵活、有趣、阳光的色彩设计，使包装袋显得充满朝气，如图6-49所示。

图6-49　Gymboree品牌儿童服装包装

2. 职业不同，色彩心理感应不同

体力劳动者喜爱鲜艳色彩，脑力劳动者喜爱调和色彩，农牧区劳动者喜爱极鲜艳的、成补色关系的色彩，高级知识分子喜爱复色、淡雅色、黑色等较成熟的色彩。图6-50所示为色彩在男装服饰上的表现力。

图6-50　夏季男装流行色以沉稳为主

3. 时代不同，色彩心理感应不同

设计色彩要具有时代性，以充分体现色彩的审美时尚。一个时期认为不美的配色在另一

个时期却被认为是新颖的、美的配色，反传统的美的配色在设计色彩上的例子数不胜数，所谓"流行色"就是时代的一种产物。图6-51所示为色彩在女装服饰上的表现力。

（a）　　　　　　　　　　　　　　（b）

（c）　　　　　　　　　　　　　　（d）

图6-51　夏季女装流行色具有很强的时代性

4. 民族、宗教、社会意识形态也会影响到色彩心理感应

在西方白色给人纯洁、神圣和喜庆的感觉，而在中国白色则倾诉着哀伤、苍白和无力；在中国红色表达着喜庆、吉祥和革命，而在西方红色则象征着血腥、暴力和恐怖；在中国黄色具有崇高、威严和辉煌感，而在欧美黄色则象征着卑劣、绝望，在伊斯兰教中黄色则表示死亡；在东方蓝色象征着低沉、冷静和悲伤，在欧美蓝色则象征着协调、上帝和信仰。由于民族、宗教、社会意识形态以及生活的环境、经历、受教育的程度等不同，都会影响到人们对色彩的心理感受。图6-52所示为色彩在各族服饰上的表现力。

图6-52　中国部分民族服装

图6-52　中国部分民族服装（续）

6.4　色彩的性格

人们在长期的社会实践中形成对不同色彩的不同理解和情感上的共鸣，并赋予其不同的象征意义。色彩人格化的移情，暗示着它具有不同的性格和表现力。色彩常常具有多重性格，任何色彩的表现性都既有其积极的一面，也有其消极的一面。色彩的性格和表现力实际上是人们对色彩生活体验的结果，它既具有时代性、民族性、社会性和功能性，又必须与社会意识形态相结合。

6.4.1　红色

红色的纯度高，注目性高，刺激作用大，人们称之为"火与血"的色彩。

红色具有较佳的明视效果，象征热情、性感、权威、自信，是能量充沛的色彩。红色是太阳、火、血的色彩，使人感到炎热、温暖、热情、兴奋、活泼，象征革命、喜庆、幸福、希望、吉利，具有青春活力，是属于年轻人的色彩。红色还是东方民族的传统色彩，中华民族婚娶喜庆崇尚红色，挂红灯、穿红衣、佩红花、坐红轿等。西方人主张红色用于小面积点缀装饰。红色既不偏黄也不偏青，红色虽没有黄色那么明亮，但它的波长最长，知觉度高，红色加黄色具有温暖感，加青色时其色性转冷。红色，尤其是橙红色，是各民族都喜欢的颜色。同时，红色也是儿童最喜欢的颜色。

想一想

因为红色容易引人注意，所以在各种媒体中也被广泛地采用，是旗帜、标志、广告宣传的主要用色。另外，红色也常用来作为警告、危险、禁止、防火、交通、警报、安全等标识用色。红色容易引起食欲，也是食品包装的主要用色之一。

图6-53、图6-54所示为红色所产生的视觉感受及其应用领域。

红色性格热情而突出，然而过于暴露，容易冲动，过分刺激，又会给人野蛮、暴力、血腥、恐怖、忌妒、卑俗和危险的印象，容易给人造成心理压力，因此与人谈判或协商时不宜

穿红色；预期有火爆场面时，也请避免穿红色。当你想要在大型场合中展现自信与权威的时候，可以让红色助你一臂之力。图6-55所示为红色在家居装饰上的表现力。

图6-53　中国节庆日有挂红灯笼的传统（寓意幸福吉祥）

图6-54　中国民间红色虎头玩具（寓意吉祥和快乐）

图6-55　家居装饰

在家居装饰中，鲜艳的红色只适合做点缀，绝对不能大面积地使用，否则会影响人的情绪。图6-56所示为口红中的红色，能起到醒目的作用。

图6-56　红色用于小面积点缀装饰

6.4.2　粉红色

粉红色是温柔的颜色，代表健康、梦想、幸福和含蓄，是柔和、亲切和浪漫的象征，是女性的代表色，最能体现清纯、活泼、可爱的少女形象，是温和中庸之色。如果红色代表爱情的狂热，那么粉红色则意味着"似水柔情"，是爱情和温馨的交织。粉红色是妙龄少女喜好度最高的色彩，象征温情脉脉的情怀，适合作为青年女性的服饰颜色。

粉红色象征温柔、甜美、浪漫，可以软化攻击，安抚浮躁的情绪，让人没有压力。比粉红色更深一点的桃红色则象征着女性化的热情，比起粉红色的浪漫，桃红色是更为洒脱、大方的色彩。在需要权威感的场合，不宜穿大面积的粉红色，并且需要与其他较具权威感的色彩搭配。而桃红色的艳丽则很容易把人淹没，也不宜大面积地使用。当你要和女性谈公事、提案，或者需要源源不断的创意时、安慰别人时、从事咨询工作时，粉红色都是很好的选择。

图6-57～图6-59所示为粉红色在香水瓶、版面、彩妆方面的表现力。

图6-57　GUERLAIN瓶身（彩虹般的水润色彩象征着纯净）

图6-58　版式设计（粉红色彩明亮、清新）

图6-59　彩妆广告（粉红色体现出娇嫩、柔和、幽香）

6.4.3 蓝色

蓝色与红色、橙色相反，是典型的寒色，表示沉静、冷淡、理智、高深、透明等含义。蓝色是灵性的色彩，在色彩心理学的测试中发现，几乎没有人对蓝色反感。蓝色最能使人联想到无边无际的天空和海洋，象征广阔、无穷、遥远、高深、博爱和法律的尊严，带有沉静、理智、大方、冷淡、神秘莫测的感情。随着人类对太空事业的不断开发，它又有了象征高科技的强烈现代感。

淡蓝色，又称天空蓝，是蓝色中最为明净之色，它代表活泼和清凉，明朗而富有青春朝气，为年轻人所钟爱，象征希望、理想、独立，但也有不够成熟的感觉。深蓝色象征沉着、稳定，意味着诚实、信赖与权威，为中年人所普遍喜爱。正蓝色、宝蓝色在热情中带着坚定与智能，充满着动人的深邃魅力；藏青色则给人大度、庄重的印象；靛蓝色、普蓝色因在民间广泛应用，似乎成了民族特色的象征。蓝色在美术设计上，是应用度最广的颜色。

在服饰上，蓝色也是最没有禁忌的颜色。想要心情平静时、需要思考时、与人谈判或协商时、想要对方听你讲话时可穿蓝色。当然，蓝色也有另一面的性格，如刻板、冷漠、悲哀、恐惧、寂寞等。

图6-60～图6-62所示为蓝色在商品展示方面的表现力。

图6-60　宝蓝色——热情中充满着动人的深邃魅力

图6-61　淡蓝色——明净、活泼

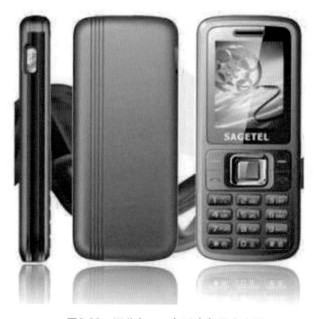

图6-62　深蓝色——备受中年男士喜爱

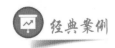 经典案例

"地中海风格室内设计" 案例分析

图6-63中，设计师运用自然浪漫的蔚蓝色，把天空的宁静与开阔带到家中，通过明度上的提升，放大了居室的面积。蔚蓝色与白色的过渡十分流畅，正如蓝天和白云的感觉。

图6-63　地中海风格的室内设计

6.4.4　黄色

黄色是阳光的象征，具有光明、希望的含义，给人辉煌、灿烂、柔和、崇高、神秘、威严、超然的感觉。同时，黄色也象征猜疑、野心、险恶，是色情的代名词。淡黄色使人感到和平温柔；金黄色象征高贵庄严。在我国古代，黄色在东、西、南、北、中方位中代表中央，是封建帝王的专用色。皇宫殿宇、寺庙佛地大量采用金黄色进行装潢，象征权威与尊严。在古代罗马，黄色也被当作高贵的颜色，象征光明和未来。基督教徒的黄色为出卖耶稣的叛徒犹大的衣服颜色，因此，黄色也是罪恶、背叛、狡诈的象征。

图6-64所示为黄色在装饰中的点缀。

明亮色清新亮丽，可以使人产生心情愉悦的视觉感受，具有较强的视觉冲击力，能获得醒目的空间装饰效果。代表色有橘红色、明黄色、草绿色、湖蓝色等。

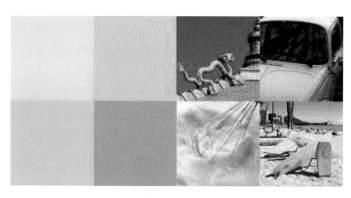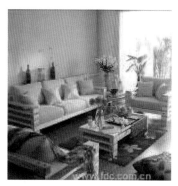

图6-64　黄色装饰

　　黄色是明度极高的颜色，在所有色相中为最富有光辉的明色，但又是色性最不稳定的色彩。如果在黄色中加入少许黑、蓝、紫等色时，就立即失去了其本来的光辉。黄色在白色背景上由于明度接近、色彩同化而显得暧昧；黄色在深暗的色调背景上，最能表现辉煌欢快的情调。黄色能刺激大脑中与焦虑有关的区域，具有警告的效果，所以雨具、雨衣多半采用黄色。艳黄色象征信心、聪明、希望；淡黄色显得天真、浪漫、娇嫩。艳黄色有不稳定、招摇甚至挑衅的意味，不适合在任何可能引起冲突的场合（如谈判场合）穿着。黄色和橙色是金秋时节的色彩，象征丰收的喜悦和欢快，所以黄色适合在任何快乐的场合穿着，譬如生日会、同学会，也适合在希望引起人注意时穿着。

　　图6-65为黄白搭配所带来的表现力。

图6-65　黄白抢眼配饰

"浴室色彩设计"案例分析

用明黄色铺设卫生间的墙面，有开阔视野的作用；使用明黄色浴缸能让空间更加个性化，如图6-66所示。

图6-66　黄色的卫生间的墙面

6.4.5　橙色

橙色是光感明度比红色高的暖色，是欢快活泼的光辉色彩，是暖色系中最温暖的颜色，能给人愉悦感，象征美满、幸福，给人亲切、坦率、开朗、健康的感觉，代表兴奋、活跃、欢快、喜悦、华美、富丽，是非常具有活力的色彩。它常使人联想到秋天的丰硕果实和美味食品，是最能引起食欲的色彩，也是具有香味感的食品包装的主要用色。橙色可以作为餐厅的布置色，在餐厅里多用橙色可以增加食欲。

橙色稍稍混入黑色或白色，会变成一种稳重、含蓄又明快的暖色，但混入较多的黑色，就成为一种烧焦的颜色；橙色中加入较多的白色会带来一种甜腻的感觉。橙色混合大量白色取得高明度的米黄色，柔和温馨，是室内装饰最常用的色彩。橙色与黑、白、褐色相配，色调明快，易于协调。橙色与浅绿色和浅蓝色相配，可以构成最响亮、最欢乐的色彩。橙色与淡黄色相配有一种很舒服的过渡感。橙色一般不能与紫色或深蓝色相配，这将给人一种不干净、晦涩的感觉。橙色还是从事社会服务工作时，特别是需要阳光般的温情时最适合的色彩之一。由于橙色醒目突出，在工业安全用色中，是常用的警戒色和信号、标志色，如火车头、登山服装、背包、救生衣等。

知识链接

橙色在我国古时称朱色，是高贵、富有的象征，如"朱门""朱轩""朱轮"，多是富贵人家的建筑、车辆的装饰用色。

经典案例

"不同领域设计"案例分析

橙色营造了画面欢快、开朗的气氛，如图6-67所示。

图6-67　橙色主题展示

橙色增强了香、甜、辣的刺激感，如图6-68所示。

图6-68　辣椒酱包装

橙色灯光使就餐环境温馨，可以增加食欲，如图6-69所示。

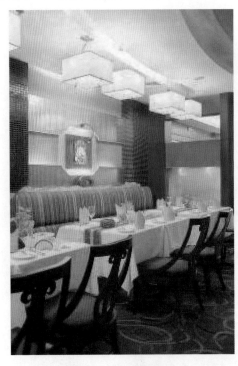

图6-69　餐厅装潢设计

6.4.6　绿色

　　绿色是植物的色彩。草原绿茵如毯，树木青翠欲滴，大海一碧清泓，绿色的世界既充满盎然生机，又充满和谐与安宁，给人极大的慰藉。绿色被赞为生命之色，象征自由、和平、青春、理想、安逸、新鲜、舒适、安全、宁静。在绿色中，人能深刻感受到自然的亲切。

　　鲜艳的绿色是一种非常美丽、优雅的颜色；绿色中渗入黄色变为黄绿色，它是初春的色彩，单纯、年轻，更具生气，充满清新、活力和快乐，象征青少年的朝气；绿色中渗入蓝色变为青绿色，它是海洋的色彩，清秀、豁达，是深远、沉着、智慧的象征；含灰的绿色，仍是一种宁静、平和的色彩，就像暮色中的森林或晨雾中的田野。而当明亮的绿色被灰色所暗化，难免产生悲伤、衰退之感。深绿色和浅绿色相配有一种和谐、安宁的感觉；绿色与白色相配，显得很年轻；浅绿色与黑色相配，显得美丽、大方。绿色与浅红色相配，象征着春天的到来。但深绿色一般不与深红色及紫红色相配，那样会有杂乱、不洁之感。

　　由于绿色具有消除视觉疲劳和安全可靠之功能，因此在色彩调节方面具有十分重要的意义。绿色或黄绿色在室内使人感觉到有大自然延伸的效果。在商业设计中，绿色所传达的清爽、理想、希望、生长的意义，符合服务业、卫生保健业的诉求。在工厂中，为了避免操作时眼睛疲劳，许多工作的机械也采用绿色；一般的医疗机构场所，也常采用绿色作为空间色彩规划即标示医疗用品。

　　图6-70所示为绿色安全标识设计效果。

图6-70　绿色安全标识设计

　经典案例

"不同领域设计" 案例分析

　　蔬菜的主要风格就是新鲜、绿色，以绿色系为主，符合产品风格，如图6-71所示。绿色增加了自然、新鲜与生机感。

图6-71　超市蔬菜广告

　　图6-72所示的化妆品的主要成分是从绿色植物中提取精华，因此在瓶装设计时以深绿色

为主。绿色使画面清新自然，具有优雅感。

图6-72　化妆品瓶装设计

　　房屋主人偏爱大自然，希望家居风格带有大自然的韵味。因此，设计师以浅绿色或深绿色进行搭配，再以深绿色家具来点缀室内，展示出身临大自然的意境。明亮的柳绿色令空间有机而自然，如图6-73所示。

图6-73　室内设计

6.4.7　紫色

　　紫色光波长最短，眼睛对紫色光的细微变化的分辨力弱，容易令人感到疲劳。紫色是大自然中比较稀少的颜色，所以被视为象征高贵的色彩。紫色会给人高贵、优雅、浪漫、奢华、神秘、流动、不安的感觉。

　　淡紫色的浪漫，不同于粉红色的小女孩似的浪漫，而是像隔着一层薄纱，带有高贵、神秘、高不可攀的感觉；而深紫色、艳紫色则是魅力十足、有点狂野又难以探测的华丽浪漫。

若时、地、人不对，穿紫色服装可能会造成高傲、矫揉造作、轻佻的错觉。当你想要与众不同，或想要表现浪漫中带着神秘感的时候可以穿紫色服饰。纯紫色因与其他颜色很难搭配，一般不用于服装色，而偏红光的紫罗兰、蓝色丝绒礼服非常高贵典雅，很受女性欢迎。紫色与黄色互补色配合，强烈而刺激，具有神秘感。灰暗的紫色则是伤痛、疾病的象征，容易造成心理上的忧郁、孤寂、消极、痛苦和不安的感觉，尤其是较暗或含深灰的紫色，易给人留下不祥、腐朽、死亡的印象。但含浅灰的红紫或蓝紫色，却有着类似太空、宇宙色彩的幽雅、神秘之时代感，为现代生活广泛采用。因此，紫色时而有胁迫性，时而有鼓舞性，在设计中一定要慎重使用。

拓展阅读

　　在我国唐朝，紫衣为高官的服装，必须五品以上才能穿着。在日本，紫色是最高级的官服色彩。在古希腊，紫色为国王的服色，紫色门第代表贵族世家。紫色在有些国家和民族中，被认为是消极的不祥之色，如在巴西紫色表示悲伤，在秘鲁紫色仅限在宗教仪式中使用。

　　图6-74～图6-78所示为紫色所产生的情感氛围。

图6-74　分形艺术（绚烂的浅紫色给人高贵、优雅、浪漫之感）

图6-75　浪漫婚房（唯美浪漫的紫色，让人产生轻松、愉悦的心情）

图6-76　世博家纺产品（紫色不经意间点缀出几分浪漫）

图6-77　紫红色散发高雅的清香

图6-78　上海流光溢彩的夜景

6.4.8　褐色、棕色、咖啡色

褐色、棕色、咖啡色等含一定灰色的中、低明度色彩，性格都显得不太强烈，典雅中蕴含安定、沉静、平和、亲切等性格；也使人想起金秋的收获季节，故有成熟、谦让、充实、丰富、随和之感。其亲和性易与其他色彩配合，特别是和鲜色相伴，效果更佳。如果没有搭配好，会让人感到沉闷、单调、老气、缺乏活力。当需要表现友善亲切时可以穿棕褐、咖啡色系的服饰，能给人情绪稳定、容易相处的感觉，如参加部门会议或午餐汇报时、募款时、做问卷调查时；当不想招摇或引人注目时，褐色、棕色、咖啡色系也是很好的选择。

图6-79～图6-82所示为褐色、棕色、咖啡色在应用领域的表现力。

图6-79　分形艺术

图6-80　老蜂农

图6-81　百纳源宁夏枸杞

图6-82　茗茶包装

6.4.9　黑色、白色、灰色

在色立体的明度序列中，黑色、白色、灰色有其自身的特点，但和有彩色紧密地联系在一起，起着加强和削弱的作用。

（1）黑色。黑色是最深暗的颜色，使人联想到万籁俱寂的黑夜。从理论上讲，黑色即无光，是无色的。在生活中，只要光照弱或物体反射光的能力弱，都会呈现相对黑色的面貌。黑色对人们的心理影响可分为两类。首先是消极类。例如，在漆黑之夜或漆黑的地方，人们会有失去方向、失去办法的阴森、恐怖、烦恼、忧伤、消极、冷漠、沉睡、悲痛、绝望甚至死亡的印象。大部分国家与民族以黑色为丧色。其次是积极类。黑色使人得到休息、安静、沉思、坚持、准备、考验，带有权威、高雅、严肃、庄重、刚正、坚毅的感觉。例如，

高级主管或白领专业人士的日常穿着，或在公开场合演讲等多喜欢穿黑色服装。在这两类之间，黑色还会有捉摸不定、神秘莫测的印象。在设计时，黑色与其他颜色组合，属于极好的衬托色，可以充分显示其他颜色的光感与色感，而黑白组合，光感最强，最朴实、最分明、最强烈。

（2）白色。白色是最明亮的颜色，使人联想到白天、白雪。白色象征纯洁、光明、神圣，具有畅快、朴素、雅洁、明亮、干净、卫生、清静、纯洁的性格。在西方，白色象征爱情的纯洁，结婚礼服也采用白色。各种色彩中掺入白色提高明度成为浅色调时，都具有高雅、柔和、抒情、恬美的情调。但用之不当，也会给人虚无、单调、凄凉之感。白色是一切色彩的辅助色，在它的衬托下，其他色彩会显得更艳丽、更明朗。

（3）灰色。灰色居于黑色与白色之间，属于无彩色的中性色。其突出的性格为柔和、细致、平稳、朴素、大方，它不像黑色与白色那样会明显影响其他的色彩。因此，灰色作为背景色非常理想。美术展览和商品展示常常用灰色作为背景色，以衬托出各种色彩的性格与情调。浅灰色的性格类似白色，深灰色的性格接近黑色。纯净的中灰色稳定而典雅，表现出谦恭、和平、中庸、温顺的性格。任何色彩都可以和灰色相混合，略有色相感的含灰色能给人高雅、细腻、含蓄、稳重、精致、文明而有素养的高档感觉。灰色，是一种辅助色，带有优雅的感觉，衬托出无限的色彩世界。但如果滥用灰色，又容易给人平淡、乏味、寂寞、枯燥、单调、忧郁、无激情、无兴趣，甚至沉闷、寂寞、颓丧的感觉。

图6-83～图6-86所示为黑白或黑、白、灰色搭配的广告与设计。

图6-83　黑白搭配装饰客厅

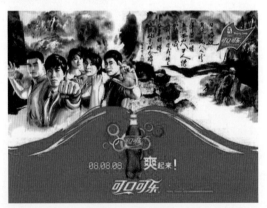

图6-84　北京奥运会的可口可乐广告

图6-85　公益广告

图6-86　黑、白、灰是现代电子产品永远的经典色

"家居设计"案例分析

图6-87中，强烈反差的黑白搭配，明亮的外帘不但满足了光线需求，更和白色的墙壁一起平衡了室内的黑白对比，而亮灰色沙发则给人柔软舒适、休闲的感觉。

图6-87　黑、白、灰搭配的家居设计

6.4.10　金色、银色

金色、银色是色彩中最为高贵华丽的颜色，给人富丽堂皇之感，象征权力和富有。除了金、银等贵金属色以外，所有色彩带上光泽后，都有华美的特色。金色、银色能与所有色彩协调配合，并能增添色彩之辉煌。金色偏暖，银色偏冷；金色华丽，银色高雅。金色富丽堂皇，象征荣华富贵；银色雅致高贵，象征纯洁、信仰，比金色温和。它们与其他色彩都能

配合，几乎达到"万能"的程度。小面积地点缀金色、银色，具有醒目、提神的作用；而大面积地使用金色、银色，则过于炫目，显得浮华而失去稳重感。若巧妙使用、装饰得当，金色、银色不但能起到画龙点睛的作用，还可产生强烈的高科技现代美感。

金色常用于古代帝王的奢侈装饰，如金色宫殿、金色龙袍、金色皇冠、金银餐具等，象征帝王至高无上的尊严和权威。金色也是佛教的色彩，象征佛法的光辉以及超凡脱俗的境界。

图6-88所示为金色在酒店装潢中的表现力，图6-89、图6-90所示为金色、银色在电子产品中的表现力。

图6-88　迪拜七星级酒店（金色营造富丽堂皇）

图6-89　金色奢华富丽

图6-90　银色时尚雅致

 综合案例解析

<div align="center">

"Cool 8 包装设计"案例分析

</div>

图6-91中的包装，是设计师根据水果的颜色，采用了与水果相同色系的包装纸，除了符合产品特点之外，也能让人们感到清新自然，色香味俱全。

<div align="center">

图6-91　Cool 8 包装设计

</div>

 本章小结

　　色彩既是感觉又是知觉，对于色彩的心理感知研究是色彩研究中一个非常重要的部分，也是非常复杂的问题。通过本章的学习，掌握色彩情感、联想、象征等因素与色彩设计创意的关系，理解色彩的性格特征，了解色彩不同的心理表征，综合运用色彩构成的知识，掌握色彩的生理和心理各要素的关系，对色彩的创造性进行深入的研究。通过色彩心理课题作业，引导学生在设计中运用色彩情感语言大胆创新，拓展和强化学生的创意理念。

 课程思政

　　在对色彩的雏形有了初步了解的基础上，本章展开对色彩的象征性的讲解，不同时代对于色彩的象征意味有着不同的解读，本章将从古、今、中、外四个角度展开对色彩象征的解读，例如，古代的不同色彩使用将彰显着穿衣者的身份、地位象征；当今，人们对于色彩的

诠释则体现了个人品味、社会身份的象征；中、西方在色彩的使用上，既体现了身份象征，又体现了不同的地域特色。通过上述知识点的分享，可以增强学生的爱国主义、家国情怀、公民教育精神，通过学习传统文化，学会对其中的糟粕与精华元素展开判断、有选择性地接受并了解其形成的缘由，清楚治国之本以及"无规矩不成方圆"的道理。国是这样、家是这样，公司也是这样；一个团队、组织亦是这样。

教学检测

一、填空题

1. 在心理上把色彩分为红、黄、绿、蓝四种，并称为色彩_____。

2. 在日常生活中，当我们从明亮的环境突然进入漆黑的场所时，起初什么也看不见，而后才慢慢地看清身边的物象（过程较慢），这种现象叫作_____。

3. 色彩的明快感及忧郁感主要与明度和纯度有关，明度较高的鲜艳之色具有_____，灰暗浑浊之色具有_____。

4. 色彩的性格和表现力实际上是人们对色彩生活体验的结果，它既具有_____、_____、_____和_____，又必须与社会意识形态相结合。

二、选择题

1. 色彩学上把容易看清楚的程度称为（　　），决定色彩易见程度的因素主要是色彩的三大属性。

A．能见度　　　　　B．分解度　　　　　C．容见度　　　　　D．易见度

2. （　　）具有较佳的明视效果，象征热情、性感、权威、自信，是能量充沛的色彩。

A．红色　　　　　B．黄色　　　　　C．紫色　　　　　D．粉色

三、简答题

1. 色彩对人的情感世界有哪些影响？

2. 为什么说联想是创意的源泉？

3. 人的色彩知觉现象主要体现在哪些方面？

4. 举例说明在色彩设计实践中如何合理运用色彩的心理要素。

5. 简述色彩要素对设计和消费心理的影响。

实训课堂

1. 运用同一组造型和不同的色彩关系构成四幅系列化的形与色练习。

要求：用抽象的形式来表达色彩的心理效应，分别表现四季（春、夏、秋、冬）或人生（幼、青、中、老）或味道（酸、甜、苦、辣）或时间（早、中、晚、夜）或表情（喜、

怒、哀、乐）或情感（爱情、亲情、友情）或节日（春节、情人节、中秋节、清明节）或嗅觉（香、辣、臭、焦）等。数量：4个；大小：10 cm×10 cm。

2．以色彩为主要元素来表达各种感觉。

要求：用抽象的形式来表达两两对应的色彩心理效果，分别表现欢乐与悲伤；幽默与严肃；含蓄与外露；恬静与嘈杂；兴奋与沉静；华丽与朴素；轻与重；软与硬；温柔与阳刚；积极与消极；舒适与疲劳；明快与忧郁；等等。数量：4个；大小：10 cm×10 cm。

3．做联想与象征的色彩构成训练。

要求：任选一个你想表现的主题，如激情、梦幻、愉快、热情、理智、残酷等，以色彩构成的形式去构思色彩。大小：20 cm×20 cm。

4．色彩的节奏表现练习。

要求：运用色彩的节奏表现音乐主题，凭借主观感情构思色彩，使画面形成节奏感和韵律美感。大小：20 cm×20 cm。

第7章

色彩构成的应用技术

 学习目标

- 了解数字色彩的概念及特点，掌握数字色彩的运用规律。
- 了解数码设计色彩的基本知识和印刷色彩的基本原理。
- 掌握灯光色彩设计的基本原理和表现方法。

技能要点

掌握各种计算机绘图软件的基本操作程序，将数字技术运用于色彩设计。

案例导入

现代设计运动，从包豪斯时代就提出"艺术与技术"结合的主张，并以此奠定了现代设计的基本构架。设计总是受科学与技术的影响，21世纪艺术设计行业已明显趋向数字化、智能化，掌握、精通先进的计算机设计程序和全新的设计语言，是21世纪艺术设计师必不可少的技能，如图7-1所示的绘制艺术。

图7-1 变幻莫测的数字分形艺术

7.1 数码设计色彩

随着计算机的出现和发展，传统的手工艺术设计逐渐转入数字化，即计算机艺术设计。

计算机是数字的机器，计算机艺术是一种理性艺术，是一种数字化视觉艺术。色彩在传统的设计过程中是不能完全记忆和转述的。一种色彩在经过人眼识别、大脑记忆后，人们往往会不自觉地加上自己的主观感性认识，这是生理因素，是不可避免的，而数字色彩恰恰克服了这一点。数字色彩是通过一种客观的物理途径来表达色彩，相同数值在相同的介质下不会出现两种色彩。

7.1.1 数字色彩模式

数字色彩体系由关联的计算机色彩模型及其相关的色彩域、色彩关系和色彩配置方法构成。计算机色彩成像的原理和其内部色彩的物理性质决定了它是一种光学色彩。在计算机色彩系统中，不同的用途和输出方式形成了不同的色彩模式。其中，最常用的有HSV（HSB）、Lab、RGB、CMY（CMYK）色彩等。每个色彩模式都有各自的特点，它们通过不同的方法调配颜色，为不同的软件、不同的媒介服务。

1. HSV（HSB）色彩

蒙赛尔色彩的概念是以色相、明度、彩度为中心展开的，在软件上可以看到H模式、S模式、B模式，如图7-2所示。HSV（HSB）色彩模型是用一个倒立的六棱锥来描述，如图7-3所示。六棱锥的顶面是一个正六边形，沿H（色相）方向做圆周运动表示色相的变化，六边形的边界表示最高饱和度的不同的色相，0°～360°是可见光的色谱。六边形的6个角分别代表红（R）、黄（Y）、绿（G）、青（C）、蓝（B）、品红（M）6个颜色的位置，每个颜色之间相隔60°角。由六边形中心向六边形边界（S方向）做水平运动，表示颜色的饱和度（S）变化，S的值由0到1，越接近六边形边框的颜色饱和度越高，越接近中心轴的颜色饱和度越低；处于六边形边框的颜色是饱和度最高的颜色，即S等于1；处于六边形中心的颜色饱和度为0，即S等于0。六棱锥的高（即中心轴）用V表示，它从下至上表示一条由白到黑的灰色色带，V的底端是黑色，V等于0；V的顶端是白色，V等于1。在计算机实用软件中，一般用HSB色彩表示，B的值实际上与V的值完全相同，可看作与HSV相同的色彩模型。

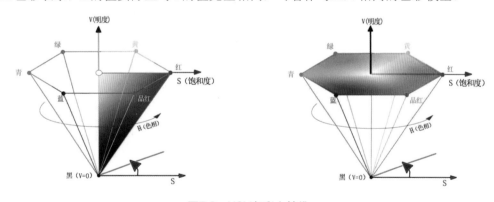

图7-2 HSV色彩六棱锥

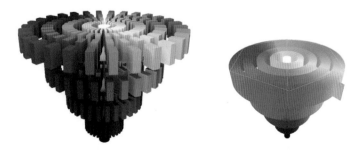

图7-3 HSV色彩六棱锥三维模型

2. Lab色彩

Lab色彩是计算机内部使用的最基本的色彩模型。它由照度（L）和有关色彩的a、b共3个要素组成。L表示照度（luminosity），相当于亮度；a表示从红色至绿色的范围；b表示从黄色至蓝色的范围。L的值域是从0到100，L等于50时，相当于50%的黑；a和b的值域都是从+120至-120，当a等于+120时就是红色，渐渐过渡到-120时变成绿色；当b等于+120时是黄色，渐渐过渡到-120时变成蓝色。

知识链接

计算机中所有的颜色就由这3个要素（L、a、b）的值交互变化组成。

Lab色彩模型具有自身的色彩优势，即色域宽阔。它不仅包含RGB、CMY的所有色域，还能表现它们不能表现的色彩。人的肉眼能感知的色彩，都能通过Lab色彩模型表现出来。另外，Lab色彩模型的绝妙之处在于它弥补了RGB色彩模型色彩分布不均的不足，因为RGB模型在蓝色到绿色之间的过渡色彩过多，而在绿色到红色之间又缺乏黄色和其他色彩。Lab色彩范围与CIE三维颜色空间的色彩范围是一致的，如图7-4、图7-5所示。

图7-4　用Lab色彩模型选取颜色（L=60，a=100，b=100）

图7-5　用Lab色彩模型选取颜色（L=100，a=0，b=0）

3. RGB色彩

RGB色彩是数字色彩系统中使用最为广泛的色彩系统。红色、绿色、蓝色是光的三原

色。红（red,记为R）、绿（green，记为G）、蓝（blue，记为B）是计算机显示器及其他数字设备显示颜色的基础。这种使用红（R）、绿（G）、蓝（B）3种颜色为基色作为显示颜色的基础，称为RGB色彩模型。RGB色彩模型具有与自然界中光线相同的基本特性，当这三种颜色的亮度一致时会产生白色光；而都没有光时，就变成黑色。

　　RGB色彩模型是计算机色彩最典型，也是最常用的色彩模型。在很多应用软件中（如Photoshop、Illustrator等）都使用RGB色彩模型。在RGB色彩模型中，给彩色图像中每个像素的RGB分量，分别分配一个从0～255的强度值，0为黑色，255为白色，可通过对红、绿、蓝的各种数值变化组合来改变色彩。图7-6所示为用三维笛卡儿直角坐标表示的RGB色彩模型。

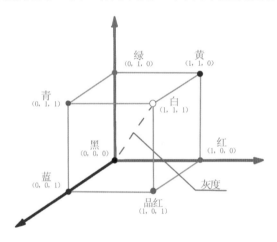

图7-6　用三维笛卡儿直角坐标表示的RGB色彩模型

　　RGB色彩模型模拟自然界中的色彩规律，这种色彩因为调节时增加了光色，所以比原来的色彩变得更亮，它一般被应用于计算机荧光屏色彩显示及多媒体图像设计上。图7-7所示为RGB色彩分析效果。

图7-7　RGB色彩分析图

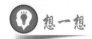

RGB色彩实际上由三个部分组成，这三个部分（红色、绿色、蓝色）又称为三原色光，用英文表示就是R（red）、G（green）、B（blue）。

4. CMY（CMYK）色彩

C、M、Y三色分别是色料的三原色：青色、品红色、黄色。青（cyan，记为C）、品红（magenta，记为M）、黄（yellow，记为Y），它们是打印机等硬拷贝设备使用的标准色彩，与红（R）、绿（G）、蓝（B）三基色构成色相上的补色关系。打印机等硬拷贝设备把C、M、Y颜色通过纸张等介质打印成图片后，我们就能通过反射光来感知图片的颜色。我们看到的印刷的颜色，实际上都是看到的纸张反射的光线，如我们在画画的时候调颜色，也要用这种组合。颜料是吸收光线，不是光线的叠加，因此颜料的三原色就能够吸收RGB的颜色，为青、品红、黄（CMY），它们就是RGB的补色。CMY色彩模型也是计算机色彩常用的色彩模型，是一种颜料色彩的混合模式。图7-8所示为用笛卡儿直角坐标表示的CMY三维色彩模型。

图7-8　用笛卡儿直角坐标表示的CMY三维色彩模型

由于颜料的化学成分和介质吸收等原因，C、M、Y三色经过打印混合后只能产生深棕色，不会产生真正的黑色，所以在打印时要多加一个黑色（black，记为K）作为补充，黑色油墨常被用以加重暗调和强调细节，用以弥补色彩理论与实际的误差。在计算机实用软件中，很少有CMY色彩模型，而是用CMYK色彩模型来替代。

CMYK色彩是印刷行业中经常使用的数字色彩系统。

5. 灰度模式

灰度（grayscale）模式的图像只有黑、白、灰，即无彩色的信息，没有色相与饱和度的概念。灰阶模式的影像，即只用明度显示图像。

灰度模式把白、黑分为0～255级亮度值，即256级灰色，其中第255级为白色，第0级为黑色。灰度值也可以用黑色油墨覆盖值的百分比表示，按照不同的百分比确定灰度的深浅度。0为白色，表示没有油墨覆盖；100%为黑色，表示全油墨覆盖。

6. 位图模式

在Photoshop软件中，可以将彩色图像转换成黑白图像，即位图（bitmap）模式。位图模式的图像中共包含两种色彩信息，即黑与白，也叫黑白图像。它在每一个像素只用1bit显示所谓的"色彩"，而这些像素不是黑就是白。其色彩信息量小，所占的硬盘空间是所有模式中最小的。当彩色的图像要转换成位图模式时，必须先转换成灰度模式后才能转换成位图模式。

7.1.2　色彩的数字化表达方式

色彩的数字化表达方式是依据不同的色彩模型产生的。我们通常接触到的色彩数字化表达方式，大都包含在各种不同的图形图像应用软件之中。

在计算机绘图软件中，我们可以通过以下方法得到用户所需的色彩，这里以常用图像软件Photoshop和CorelDRAW为例。

1. 数字输入法

通过直接改变各色彩模型的数值，来获取所需的颜色。

在Photoshop软件中，单击窗口左边工具条中的"颜色"，在"前景色"（或"背景色"）上单击，会弹出一个"拾色器"对话框。如果想获得一个指定的绿颜色，只要输入其颜色值（C60，M0，Y80，K0），便可获得所需要的颜色。图7-9所示为Photoshop "拾色器"对话框。

图7-9　在Photoshop软件中通过输入颜色值获得指定的颜色

在CorelDRAW软件中，单击窗口左边工具条中的"填充工具"，会弹出一个工具条，单击填充颜色图标，或使用快捷键Shift+F11，会弹出一个"标准填充"对话框。如果想获得Light Orange这个颜色，只要输入颜色值C0，M100，Y100，K0便可获得。图7-10所示为CorelDRAW "标准填充"对话框。

2. 模型选取法

在Photoshop软件中，单击左边窗口工具条中的"颜色"，在"前景色"（或"背景色"）上单击，会弹出一个"拾色器"对话框，如图7-11所示。先通过上下移动滑动色相杆

选取所需的色相，再用鼠标指针在大块的颜色上移动选择色彩的饱和度及明度，就可获得所需的颜色。

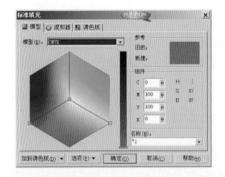

图7-10　在CorelDRAW软件中通过颜色输入值获得设定的颜色

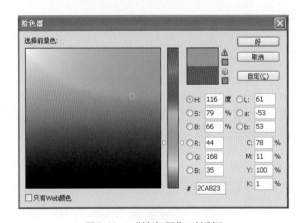

图7-11　"拾色器"对话框

在CorelDRAW软件中，单击窗口左边工具条中的"填色工具"，会弹出一个工具条，单击填充颜色图标，或使用快捷键Shift+F11，会弹出一个"标准填充"对话框，如图7-12所示。如果想获得一个指定的颜色，先用鼠标指针在六边形的颜色模型上移动选择色相及饱和度，然后通过滑动旁边的明度杆选取所需的明度，就可获得所需的颜色。

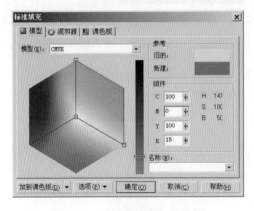

图7-12　"标准填充"对话框

3. 色板与色盘选取法

在Photoshop软件菜单栏上的"窗口"菜单中选择"显示色板"命令，即可弹出"色板"对话框。用户可从"色板"对话框中选取不同类型的颜色，或通过删除、添加颜色来创建自己的色板集，也可以存储一组色板并重新载入以用于其他图像。

在CorelDRAW软件中有多种样式的色盘，单击窗口左边工具条中的"填色工具"，会弹出一个工具条，单击"填充颜色"对话框，或使用快捷键Shift+F11，出现一个"标准填充"对话框，单击"调色板"选项卡。通过单击鼠标左键选择调色板中色彩的名称并通过滑动色相杆选取所需的颜色。利用色盘，用户可以填涂对象颜色，或者填上对象外框颜色。

4. 滑竿选取法

在Photoshop软件菜单栏上的"窗口"菜单中选择"颜色"命令，即可弹出"颜色"浮动面板。"颜色"浮动面板显示当前前景色和背景色的颜色值，使用其中的三角形滑块，可以通过几种不同的色彩模式来编辑这些色彩，也可以从对话框底部的颜色栏所显示的色谱中直接选择前景色和背景色。

用鼠标单击"颜色"浮动面板右边的小三角形按钮，就可弹出级联菜单，可在菜单中选择不同的色彩模式。相对于不同的色彩模式，窗口中色条栏的内容也呈现不同变化。当选择"RGB滑块"时，色条栏即为R、G、B 3种色值；当选择"CMYK滑块"时，色条栏即为C、M、Y、K 4种色值。通过拖动色条栏的三角形滑块可改变颜色的组成。

7.1.3　数字色彩与图形

1. 数字图形及其色彩的角色

数字色彩在计算机中的形成是一个复杂的问题，数字色彩的生成与彩色显示器紧密关联。我们常用的色彩显示器有CRT彩色显示器和LCD彩色（液晶）显示器。

以CRT彩色显示器为例，CRT显示器利用能发射不同颜色光的荧光层的组合来显示彩色图形，它产生、显示色彩的基本技术称为荫罩法。CRT显示器显示颜色的核心部件是能够发射红、绿、蓝3种颜色的3支电子枪，改变3支电子枪电子束的强度等级，可改变荫罩CRT的显示彩色。如果关掉红色枪和绿色枪，蓝色点被激发，我们就只能见到蓝色；如果我们看到黄色是因为绿色枪和红色枪以同等量发射，激发了黄色点；而当蓝色点和绿色点被同等激发时，显现青色。白色（或灰色）区域是红、绿、蓝3支电子枪以同等的强度激发所有3点的结果；黑色是同时关闭3支电子枪的结果。

图形系统的彩色CRT设计成RGB监视器。每支电子枪允许256级电压设置，因而每个像素有1600多万种彩色选择。每个像素具有24个存储位的RGB彩色，系统通常称为全彩色系统或真彩色系统。

拓展阅读

　　我们从显示屏上看到的所有照片、图形、符号，一切可见的点、线条、色块和空白，都是计算机以红（R）、绿（G）、蓝（B）3种基色显示的结果。在所有的数字图形中，色彩无处不在，不存在没有颜色的图形。从显示的角色来说，图形和色彩是合二为一的，色彩等同于图形，图形本身就是色彩，二者不可分离，显示器上不存在没有颜色的"空白"地带。

2. 色彩的位深度（色彩深度）

　　"位深度"是计算机用来记录点阵图每个像素颜色丰富与单调的一种量度。计算机之所以能够表示图形及色彩，是采用了一种称作"位"（bit）的记数单位来记录所表示图形的数据。计算机的计算方式是二进制，即用以2为底的幂来计算。例如，4位图像即2^4共16种色彩，8位图像是2^8共256种色彩，24位图像共16777216种色彩，即通常所说的"真彩色"，它比人类能分辨的色彩多得多（见表7-1）。目前，计算机或其他显示设备只能显示RGB色彩，即$2^8 \times 3$的真彩色，即使是CMYK颜色，也是按RGB 3种颜色来显示的。每个颜色通道数值大于8的色彩位深度就是不真实的，也不能完全表现出来。

表7-1　色彩位深对照表

二进制	位长（位深度）	颜色数量
2^8	8	256色
2^{16}	16	65 536色
2^{24}	24	16 777 216色
2^{32}	32	4 294 967 296色
2^{64}	64	324 294 967 296色

　　图7-13所示为位深度示意图。

3. 矢量图与色彩

　　在纯粹的矢量图形的文件中（不含有点阵物体的矢量图），不管文件的矢量格式采用什么样的色彩模式，该文件的大小都不会因色彩模式的变化而受到影响。而在点阵图中，色彩模式的变化会直接影响到图形文件的大小。

　　计算机对矢量图形的外形与色彩的叙述是一体的。一个赋有颜色的矢量物体，如线段（也称开放的路径）、矩形、圆形、多边形等，其一旦产生，它的外形和颜色都构成这个物体矢量叙述的一部分。这些矩形、圆形或多边形，无论形状和面积的大小如何，每个物体将只具有一个颜色值。

4. 矢量文件中的点阵图色彩

　　通常，在一个矢量文件中会包含点阵图。一幅用CorelDRAW或Illustrator制作的精美的图书封面设计，字体是矢量的，图片则是点阵的，标志图形是矢量的，标志的阴影则是点阵

的，尽管这个图形文件是以CDR或AI格式存储的矢量图文件。一个用3DS Max建立的三维环境设计模型，建筑、广场是矢量的，墙面的大理石则是贴上去的点阵图。图7-14、图7-15所示为用CorelDRAW绘制的矢量图。

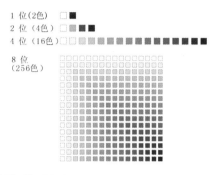

图7-13　位深度示意图

图7-14　矢量图（一）　CorelDraw软件绘制

图7-15　矢量图（二）　CorelDraw软件绘制

包含在矢量格式中的点阵图，其处境并没有它单独生活时那样自由和美好，它要受到来自矢量格式的种种限制。计算机对包含在矢量图中的点阵图，就像对待其他矢量物体一样进行处理。不管它的面积有多大、图形有多复杂、色彩有多丰富，都只会把它作为一个物体来

处理。虽然在矢量格式中可以放入一个或多个点阵图，但无法改变也无法编辑这些外来点阵图的单个像素，如图7-16所示的矢量影像。

图7-16　矢量影像（上方）与点阵图影像（下方）

"诺基亚舞动"案例分析

侯磊作品——诺基亚舞动随时随地矢量图中，手机和背景是点阵图，文字和箭头是矢量图，如图7-17所示。

图7-17　诺基亚舞动随时随地　侯磊

7.1.4　数字色彩应用的注意事项

1. 警戒色

CMYK的色域范围比RGB的色域范围小（见图7-18），某些色彩无法用CMYK油墨印刷

出来，当这些不能印刷出来的颜色出现时，在Photoshop的"拾色器"对话框上会显示一个带感叹号的三角形警告标志，表示这些颜色超出CMYK的色域，如图7-19所示。若要选取等值的CMYK色彩，可单击"拾色器"对话框中显示的三角形警告标志下方的色块，该标志显示的是可更替当前选中颜色的颜色。在将图像由其他色彩模式转换为CMYK模式时，Photoshop会自动选择与不可印刷颜色最接近的颜色作为印刷色彩。

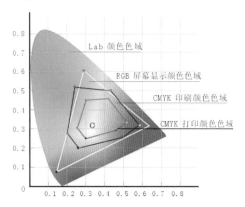

图7-18 RGB色域与CMYK色域比较

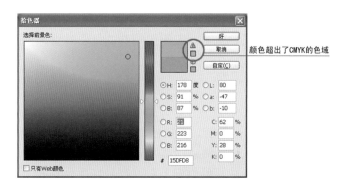

图7-19 Photoshop拾色器中溢色警告

2. 印刷工艺限制

用传统打样技术印刷时影响图像色彩的因素很多，如网点扩大、印刷色序和叠印、油墨色相和实地密度、油墨温度和黏度、供水量（胶印）、纸张性质、印版版面深浅、印刷压力等。

与传统打样技术相比，数码打样技术更具优势：数码打样技术在整个色空间的色差要小于使用传统技术印刷与打样之间的色差；数码打样不存在套印不准的问题；数码打样几乎不受环境、设备、工艺等方面的影响，更不受操作人员的影响，其稳定性、一致性十分理想。但用于数码打样与印刷的纸张和彩墨质地不一，使图像无法分辨颜色之间的微小差别，每相差5个颜色数值，印刷颜色才会有一点点区别。为了让印刷与屏幕的颜色达到最佳效果，在调色的时候应该注意将CMYK的数值调整成以0或5为个位数。

图7-20所示为经典颜料色彩的色域。

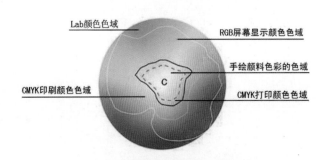

图7-20　经典颜料色彩的色域

7.2 印刷色彩

7.2.1 印刷色版分类

印刷品中分为单色印刷和彩色印刷。单色印刷是只限于一种颜色的印刷方式。彩色印刷则可以印全彩色图片。彩色印刷大都采用分色版体现各种色相，分色版多由品红（M）、黄（Y）、青（C）和黑（K）四色网线版组成。分色版色稿三维色相可依据分色原理，直接用文字标明色谱中CMYK的网点成数即可。在需要特殊的色彩时就须使用这四色以外的特殊色，即设置专色版。专色版的色彩标识可指定色谱中的某个色相，进行专门调试。

7.2.2 色标

色标是查阅色彩数值的工具书。目前，主要使用的是四色色标和PANTONE色标。

四色色标是指印刷以四色即品红（M）、黄（Y）、青（C）、黑（K）为基础，利用不同数值的网点组合出来各种色彩。在四色色标上可以查到各种色彩的CMYK的百分比数值，如图7-21所示。

PANTONE色标是专色色标，在PANTONE色标上每一种颜色都有专门的一个数值，需要的任何颜色只需在色标上查到它的数值即可。

7.2.3 印刷色表示法

油墨印刷色彩，一般有两种方法：一是使用四色油墨的印刷色，混合网点和重叠印刷；二是混合印刷的油墨，调制出专色，即使用专色印刷，用实色或网点表现色彩。这两种方法的色彩指定和制版方法在印刷设计上都不相同。

1. 单色印刷的灰度

单色印刷中，最深的实底是100%，白是0，其间不同的深浅灰调用不同的网点制成，即利用百分比控制。为了便于阅读，通常在50%～100%的深灰色调上应用反白字，而0～50%则用黑色，但也应该根据单色的不同而酌情考虑。图7-22所示为黑白单色版式效果，图7-23所

示为黄、黑单色印刷效果。

图7-21　印刷色标

图7-22　黑白单色版式

图7-23　黄、黑单色印刷

2. 彩色印刷的四色标注

彩色印刷是用品红、黄、青、黑四色印刷产生千变万化的色彩。它可以利用分色制版印刷照片的色彩；但设计中所期望的文字或图形的色彩则可以利用色标查阅每一种颜色的CMYK的数值。某些特殊的颜色如金色、银色及荧光色等不能由四色油墨叠印组成，必须用专色版的专色油墨印出。图7-24所示为四色油墨印刷效果。

图7-24　四色油墨印刷

7.2.4 色版的变化

现代设计的需求多样而富于变化，要想表达更为完美的意境，或更为特殊的效果，只还原一些图像原稿的色彩，并不能达到所需的要求。因此，可以利用色版工艺改变或转换色版的秩序和数量，以达到特殊的色彩设计要求。

1. 黑白正片转双色

利用双套色版，使用单色印刷机两次印刷完成，或变色印刷机一次完成。采用双色印刷通常用单色的黑版，然后摄取另一种颜色作为色彩基调的色版相结合印刷。在原稿效果本来不太好的情况下，这种双色印刷的方法，往往会产生让人意想不到的效果。图7-25、图7-26所示为色彩变化效果。

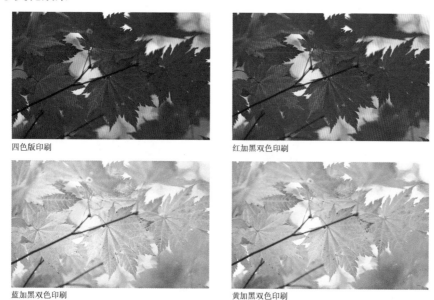

四色版印刷　　　　　　　　　　　　　　　红加黑双色印刷

蓝加黑双色印刷　　　　　　　　　　　　　黄加黑双色印刷

图7-25　色版变化

2. 色版置换印刷

色版置换印刷是在印刷设计中，将某种色版对换，造成色版的变化，目的是追求特殊的画面效果。图7-27所示为四色原图效果。

在彩色分色的四种版当中，如果将其中的双色或三色交换印刷，会改变整个原版面的色调，造成极大的变化。例如，绿色的树由黄色、蓝色及少许黑色组成，若将黄版改为红色印刷而蓝版不变，则绿树就变成紫色的了。类似的做法在某些海报设计和版面设计中偶尔运用，会得到新奇的效果。

单黑图片 　　　　　　　　　加上20%绿色

加上40%绿色 　　　　　　　加上60%绿色

加上80%绿色 　　　　　　　加上100%绿色

图7-26　加色变化

图7-27　四色原图效果

　　彩色正片转双色是在四版当中将其中两版抽离，只有两版印刷，即双色印刷，可产生第三种颜色，如蓝色与黄色混合可以得到绿色，至于得到绿色的深浅度则完全依赖于蓝色与

黄色之间网点的比例大小。一张正常色调的彩色图片，通过某两种色版来印刷，以达到特殊色效果。例如，红版与黄版叠印可产生橙红色效果，蓝版与黄版叠印可产生绿色效果。在设计中，偶尔采用此种印刷方式，将会产生一种新鲜的感觉，若将其应用于对景物的环境、氛围、时间和季节的表现则可以起到特殊的效果。

为了寻求特别的色调效果，可以将四色版印刷中的一版抽离，保留三色版印刷。为了使画面效果清晰突出，往往三色中以颜色较重、调子较深的版作为主色。图7-28是以黑色版来表现色调的深浅，在此基础上加入两张彩色版做印刷效果比较。我们可以发现，整个印刷色调上的表现出入很大。如果抽离黑版，保留三彩色版，其印刷效果又会不同。

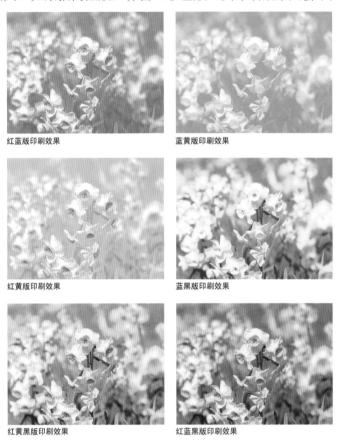

图7-28 色版置换印刷效果

我们也可以将三版中的一版作为专色印刷，例如，将黑版做成银色或金色，会产生特殊的色彩组合。色版变换的技巧适用于夸张、强调和特殊效果的处理。

3. 单色印刷

单色印刷是指利用一版印刷，它可以是黑版印刷、色版印刷，也可以是专色印刷。专色印刷是指专门调制设计中所需的一种特殊颜色作为基色，通过一版印刷完成。单色印刷使用较为广泛，可产生丰富的色调，达到令人满意的效果。在单色印刷中，还可以用色彩纸作为底色，印刷出的效果类似于双色印刷，但又有一种特殊的韵味。图7-29所示为单色印刷效果。

图7-29 红色图案棕色底单色印刷的古朴效果

7.2.5 特殊的色彩

特殊的色彩包括光泽色印刷和荧光色印刷。光泽色印刷主要是指印金色或印银色，要制专色版，一般采用金墨或银墨印刷，或用金粉、银粉与亮光油、快干剂等调配印刷。通常情况下，印金银色最好要铺底色，这是因为金墨或银墨如果直接印在纸张表面，会因为纸面吸油程度而影响到金墨或银墨的光泽。一般来说，可根据设计要求选择某一色调铺底，如要求金色发暖色光泽，可选择黑色铺底。

荧光色印刷是指利用专色版印制荧光色彩，采用荧光油墨印刷，因为油墨性质不同，印刷出的色彩极为夺目亮丽，用在设计作品中，可以产生鲜明独特的效果。图7-30所示为三色印刷效果。

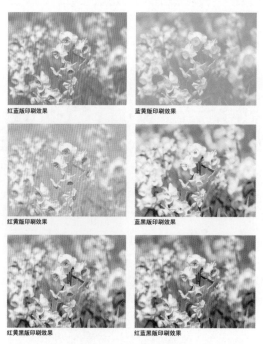

图7-30 三色印刷效果

7.3 光艺术与色彩的空间构成

　　光照的作用对人的视觉功能的发挥极为重要，因为没有光就没有明暗和色彩感觉，也看不到一切。光照不仅是人视觉物体形状、空间、色彩的生理需要，而且是美化环境必不可少的物质条件。光照既能构成空间，又能改变空间；既能美化空间，又能破坏空间。不同的光照不仅照亮了各种空间，而且能营造不同的空间意境、情调和气氛。同样的空间，如果采用不同的照明方式，就会营造不同的空间意境、情调和气氛；同样的空间，如果采用不同的照明方式，不同的位置、角度和方向，不同的灯具造型，不同的光照强度和色彩，都可以获得多种多样的视觉空间效应，有时明亮宽敞，有时晦暗热情，有时寒冷冷淡，有时富有浪漫情调，有时富有神秘感觉……光照的魅力可谓变幻莫测。在现代环境艺术设计、舞台艺术设计、室内装饰、城市美化亮化工程等方面，灯光艺术已被广泛地应用。

　　由灯光和音乐互相配合而创造的综合艺术在现代表演艺术和环境艺术中十分流行，例如，现代摇滚表演时，利用灯光的明暗、色彩、强度，使整个舞台的颜色瞬息万变，从而使歌迷陶醉于一种快节奏、梦幻般的超现实世界。又如，灯光和音乐配合还用于音乐喷泉、露天广场、歌舞厅、溜冰场以及商业建筑等环境艺术气氛的渲染，设计师运用计算机控制灯光和音乐编制的程序，使音乐的节奏同步配合灯光的强弱和摇曳，从而获得声、光、色的综合艺术效果。图7-31所示为灯光艺术实验之《广播里的颜色》，图7-32所示为灯光艺术实验之光色空间感表演《最后的一块肉》。

图7-31　灯光艺术实验之《广播里的颜色》

图7-32　灯光艺术实验之光色空间感表演《最后的一块肉》

7.3.1 色光混合原理

光谱中色光混合是一种加色混合，将3种原色光即红（R）、绿（G）、蓝（B）按一定的比例混合，可以得到白色光或光谱上的任意一种光。格拉斯曼将色光混合现象归纳为三条定律：补色律、中间律和代替律。

（1）补色律：每一种色光都有另一种同它相混合而产生白色的色光，这两种色光称为互补色光。例如，蓝光和黄光、绿光和紫光、红光和青光混合都能产生白色。

（2）中间律：两种非补色光混合则不能产生白光，其混合的结果是介于两者之间的中间色光。例如，红光与绿光，按混合的比例不同，可以得到介乎两者之间的橙、黄、黄橙等色光。

（3）代替律：看起来相同的颜色却可由不同的光谱组成。只要感觉上是相似的颜色，都可以相互代替。例如，色光A＝色光B，色光C＝色光D，则A+C=B+D；A+B=C，X+Y=B，则A+（X+Y）=C；A（黄光）=B（红光+绿光），C（青光）=D（蓝光+绿光），A（黄光）+C（青光）=B（红光+绿光）+D（蓝光+绿光），其结果是A（黄光）+C（青光）=淡绿光，B（红光+绿光）+D（蓝光+绿光）=红光+绿光+蓝光+绿光=白光+绿光=淡绿光。这就是代替律。

拓展阅读

代替律在色彩光学上是一条非常重要的定律，现代色度学就是以此为理论基础而建立的。色光混合定律属于加色混合，它与染料、颜料的混合相反，后者为减色混合，其混合的规律也完全相反。

7.3.2 灯光设计的原则

1. 功能性原则

灯光照明设计必须符合功能的要求，根据不同的空间、不同的场合、不同的对象选择不同的照明方式和灯具，并保证合适的照度和亮度。例如，会议大厅的灯光照明设计应采用垂直式照明，要求亮度分布均匀，避免出现眩光，一般宜选用全面性照明灯具；商店的橱窗和商品陈列，为了吸引顾客，一般采用强光重点照射以强调商品的形象，其亮度比一般照明要高出3～5倍，为了强化商品的立体感、质感和广告效应，常使用方向性强的照明灯具和利用色光来提高商品的艺术感染力和广告效应。

2. 美观性原则

灯光照明是装饰美化环境和营造艺术气氛的重要手段。对室内空间进行装饰，增加空间层次，渲染环境气氛，采用装饰照明，使用装饰灯具十分重要。在现代家居建筑、影剧院建筑、商业建筑和娱乐性建筑的环境设计中，灯光照明更成为整体的一部分。灯具不仅起到保证照明的作用，而且十分讲究其造型、材料、色彩、比例、尺度，灯具已成为室内空间不可缺少的装饰品。灯光设计师通过对灯光的明暗、隐现、抑扬、强弱等有节奏的控制，充分

发挥灯光的光辉和色彩的作用，采用透射、反射、折射等多种手段，营造温馨柔和、宁静幽雅、怡情浪漫、光辉灿烂、富丽堂皇、欢乐喜庆、节奏明快、神秘莫测、扑朔迷离等艺术情调气氛，为人们的生活环境增添丰富多彩的情趣。

3. 经济性原则

灯光照明并不一定以多为好、以强取胜，关键是科学合理。灯光照明设计是为了满足人们视觉生理和审美心理的需要，使室内空间最大限度地体现实用价值和欣赏价值，并达到使用功能和审美功能的统一。华而不实的灯饰非但不能锦上添花，反而画蛇添足，同时造成电力消耗、能源浪费和经济上的损失，甚至还会造成光环境污染而有损身体的健康。

7.3.3　灯光色彩设计的视觉空间

色彩与光会产生对空间深度的推进。没有光就没有视觉感知，我们也就无法通过视觉感受空间的存在。在深度表达方面起作用的除了空间透视外就是色彩与光。在自然风景中，近处色彩鲜艳而真实，远处色彩则模糊而偏灰暗。色彩的空间深度通过明暗、冷暖、色相或面积、位置的对比表现出来。

1. 室内空间

室内灯光设计特别是家庭室内灯光设计的目的是营造放松的空间环境，主要以舒适度为主，因此柔和化是卧室灯光的设计要点，卧室的灯光照明以温馨暖和的黄色为基调。光照配置普通照明需注意的是灯光要柔和、温馨、有变化，以柔和的间接照射灯光为主，避免采用室内中央的唯一大灯，光线勿太强或过白，因为这种灯光常使卧室内显得呆板而没有生气。如果选用天花板吊灯时，则必须选用有暖色光度的灯具，并配以适当的灯罩，否则悬挂笨重的灯具在天花板上，会使光线投射不佳，致使室内气氛大打折扣。床头上方可嵌筒灯或壁灯，也可在装饰柜中嵌筒灯。但对于舞厅、歌厅等娱乐场馆，灯光的设计要考虑光色可变换性、亮度对比性、造型变化性等色彩特点，以营造特定的环境气氛。图7-33、图7-34所示为卧室、酒吧里的灯光效果。

图7-33　卧室柔和温馨的灯光环境

图7-34　酒吧神秘、浪漫的灯光环境

2. 室外空间

室外灯光设计是近几年随着城市美化亮化工程而兴起的一种设计，其主旨是利用灯光颜

色在夜间体现出被照物体的造型、气势和空间变化。一般不强调亮度而是使用泛光照明来体现一定的色彩过渡，形成一种梦幻的效果。为了更好地体现出变化，一般采用互补色的两种光色进行混合，或者采用与被照物体颜色呈对比关系的光色来照明。这种光照系统的色彩设计要应用光色系统的三原色，并要符合光色系统的混色系统规律，其与色料调色系统的混色规律是不同的。

 经典案例

"室内不同场景灯光色彩"案例分析

餐厅应设计统一的色调，高明度暖色给人喜庆温馨之感，营造刺激食欲的灯光环境，如图7-35所示。

图7-35　餐厅灯光色彩

歌舞厅应营造色彩绚烂、华丽、动感刺激的灯光环境，如图7-36所示。

图7-36　歌舞厅灯光色彩

舞台灯光应创设浪漫绚丽、如梦如醉的灯光环境，如图7-37所示。

图7-37　舞台灯光

光是人类文明的曙光，是城市发展的象征，是有灵性的光，光指引着城市的美好生活，我们也用光更艺术地展现着更美好的未来生活。通过科学的照明设计，采用高效、节能、环保、安全和性能稳定的照明产品，成为城市科学照明的发展趋势。这将有助于改善城市人居环境，提高人们的生活质量，从而创造一个安全、舒适、经济、有益的环境并充分体现城市现代文明的照明效果。

图7-38所示为上海南京东路雨夜景色，其展现出斑斓的世界，突出温馨祥和的气氛。

图7-38　上海南京东路雨夜景色　任文燕

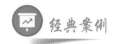

"室外不同场景灯光色彩"案例分析

图7-39所示为上海世博会开幕式大型灯光喷泉焰火表演，展现璀璨华丽的视觉艺术。

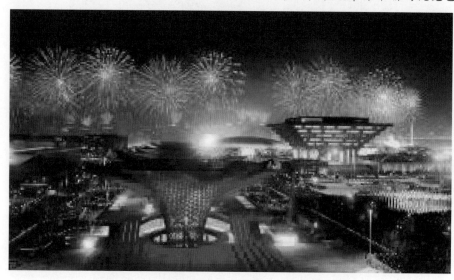

图7-39　上海世博会开幕式大型灯光喷泉焰火表演

图7-40所示为上海世博轴太阳谷，智能化的控制技术和先进光学材料使艺术灯光色彩变幻奇妙、光彩夺目。

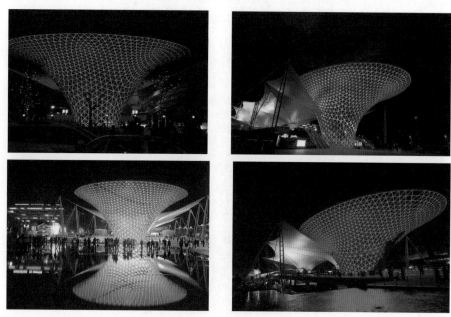

图7-40　上海世博轴太阳谷

图7-41所示为上海世博盛大焰火晚会，东方明珠塔在夜空中燃放出璀璨焰火，光芒四射。

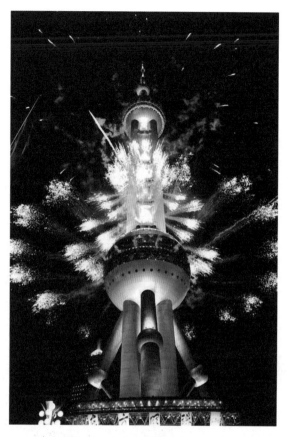

图7-41　上海世博盛大焰火晚会

音乐喷泉的灯光色彩缥缈，如梦幻之境，是声、光、色的综合艺术，如图7-42所示。

图7-42　音乐喷泉灯光色彩

 综合案例解析

"世博"夜景分析

考虑人类的视觉功效、限制眩光，是实现"以人为本"的设计思想的前提。基于视知觉与视觉心理、光色爱好，园区如何有效限制眩光，如何形成视觉舒适的世博园区光环境，是实现夜景系统高效节能的基本前提与基础。图7-43所示为"世博"夜景的灯光效果。

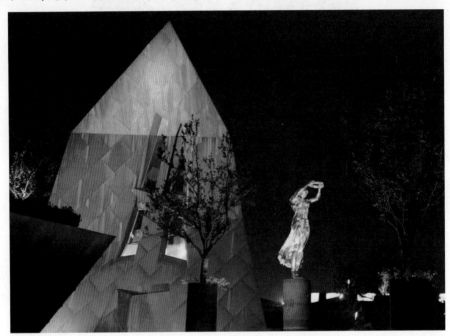

图7-43　"世博"夜景华灯流光溢彩

 本章小结

本章主要介绍现代色彩设计应用技术，目前运用计算机来进行色彩构成练习也很普遍。这种将计算机技术学习和现代构成艺术学习相结合的方法具有快捷、高效的特点，在这里我们就色彩构成的计算机制作，主要介绍数码设计色彩的基本知识和印刷色彩的基本原理，为今后的全面设计打下基础。由于篇幅所限，我们不能就具体的软件操作进行详细讲解，大家可以阅读有关这些软件的专业教程来获得详细的操作知识。另外，灯光设计也是现代城市人居环境设计的重要内容，因此探索灯光色彩的美妙视觉空间也是色彩构成学习不可缺少的内容。所以，加强色彩构成基础知识与现代设计技术的联系，引起学生对现代设计技术的重视，为以后专业设计实践奠定基础，是本章的学习宗旨。

课程思政

习近平总书记在党的十九大报告中提道："深入挖掘中华优秀传统文化蕴含的思想观念、人文精神、道德规范，结合时代要求继承创新，让中华文化展现出永久魅力和时代风采。"地方优秀文化是中华优秀文化的重要组成部分，将地方优秀文化融入教学，是新时代人才培养、增强学生文化自信的有效途径。

教学检测

一、填空题

1. 计算机色彩成像的原理和其内部色彩的物理性质决定了它是一种_____。

2. _____是计算机内部使用的最基本的色彩模型，它由_____和有关色彩的_____3个要素组成。

3. 油墨印刷色彩，一般有两种方法：_____
_____。

二、选择题

1. 四色色标是指印刷以（　　）为基础。
 A. 品红（M）　　　　　　　　　　　B. 黄（Y）
 C. 青（C）　　　　　　　　　　　　D. 黑（K）

2. 单色印刷中，最深的实底是（　　）；白是（　　）。
 A. 100%　　　　　　　　　　　　　B. 0
 C. 90%　　　　　　　　　　　　　　D. 10%

3. 我们常用的色彩显示器有（　　）显示器和（　　）显示器。
 A. 单色　　　　　　　　　　　　　　B. LCD彩色（液晶）
 C. CRT彩色　　　　　　　　　　　　D. 彩色

三、简答题

1. 数字色彩有哪几种基本模式？它们有什么区别？

2. 谈谈矢量图与点阵图色彩各有什么优缺点。

3. 谈谈色光混合原理和灯光设计原则。

实训课堂

1．计算机图像色彩练习。

选择两张色彩对比较强烈、具有典型性的图片，运用计算机技术经过修改、拼合等方法，进行两种色彩效果处理，制作完成新颖的图形效果。

2．光构成实验。

运用不同的灯光材料在3平方米的空间内进行光构成实验。

教学检测答案

第1章

一、填空题

1. 知觉；心理
2. 平面构成；色彩构成；立体构成
3. 印象派；新印象派；后印象派；抽象派
4. 维尔莫斯·胡扎
5. 李西斯基；康定斯基

二、选择题

1. B
2. A
3. B

三、简答题（略）

第2章

一、填空题

1. 振幅；波长
2. 光源色
3. 三原色（或三基色）
4. 复色
5. 吸收；反射光

二、选择题

1. A　B　C
2. B
3. D

三、简答题（略）

第3章

一、填空题

1. 逐渐地；循序地；有规律地；有联系地变化

2. 色相推移
3. 明度推移

二、选择题

1. D
2. C

三、简答题（略）

第4章

一、填空题

1. 同时对比；连续对比
2. 明度对比
3. 色相对比
4. 愈冷；愈暖
5. 70%

二、选择题

1. C
2. D
3. A

三、简答题（略）

第5章

一、填空题

1. 色调
2. 多样统一
3. 采集；重构
4. 点彩画派
5. 色彩；肌理

二、选择题

1. A
2. B

三、简答题（略）

第6章

一、填空题

1．心理四原色

2．暗适应

3．明快感；忧郁感

4．时代性；民族性；社会性；功能性

二、选择题

1．D

2．A

三、简答题（略）

第7章

一、填空题

1．光学色彩

2．Lab色彩；照度（L）；a、b

3．一是使用四色油墨的印刷色，混合网点和重叠印刷；二是混合印刷的油墨，调制出专色，即使用专色印刷，用实色或网点表现色彩。

二、选择题

1．A B C D

2．A B

3．B C

三、简答题（略）

参考文献

[1] 于国瑞. 色彩构成[M]. 3版. 北京：清华大学出版社，2019.

[2] 赵佳，徐冰. 色彩构成[M]. 北京：化学工业出版社，2017.

[3] 叶经文. 色彩构成[M]. 北京：清华大学出版社，2010.

[4] 潘红莲. 色彩构成[M]. 北京：人民美术出版社，2010.

[5] 程悦杰，历泉恩，张超军. 色彩构成[M]. 北京：中国青年出版社，2010.

[6] ArtTone视觉研究中心. 配色设计速查宝典[M]. 北京：中国青年出版社，2011.

[7] 胡心怡. 色彩构成[M]. 2版. 上海：上海人民美术出版社，2011.

[8] 于国瑞. 色彩构成（修订版）[M]. 北京：清华大学出版社，2012.

[9] 约瑟夫·阿尔伯斯. 色彩构成[M]. 李敏敏，译. 重庆：重庆大学出版社，2010.

[10] ArtTone视觉研究中心. 配色设计从入门到精通[M]. 北京：中国青年出版社，2012.